パッケージ
デザインの
ひみつ

はじめに

　わたしたちの日常はパッケージに溢れています。朝起きて、顔を洗い、朝食をとり、歯を磨き、その間にいくつものパッケージをあたりまえのように使っています。たとえば、洗顔フォームのチューブ、ジャムの瓶、バター容器、牛乳パック、ワンタッチの歯磨きのチューブ。それらの使いやすくつくられているパッケージは、暮らしに馴染んでさりげなく存在しています。生活者は、日々それらを使い続けていても、具体的にどういう工夫があるか気づかないことが多いと思います。そうしたひみつは、ある意味、生活者に気づかれる必要はなく、あるいは気づかれずに自然に使ってもらうことが重要だとも言えるからです。

　ある時ふと、いつもは気にも留めないパッケージの底の形状が気になったり、書かれている数字や記号の意味を考えたりしたことはありませんか。そこにはパッケージデザインのひみつが潜んでいるのです。ひとつひ

とつに、誰かの意思や意図があるのです。

　日本パッケージデザイン協会では、そんなパッケージデザインに込められたひみつを、メーカーやデザイナーや専門家に協力していただき、調べていきました。そこにはそれぞれたくさんの魅力的なひみつがあり、自分たちだけでしまっておくには惜しいので、1冊の本にしました。この本は、パッケージデザインに興味のある人はもちろんですが、普段パッケージをじっくり見ることなどない、普通に使っている生活者のみなさんにこそ読んでいただきたいと思います。そして、パッケージデザインには、誰かの企みや思いの詰まったひみつがあることを知ってもらえるとうれしいです。

公益社団法人日本パッケージデザイン協会
理事　山﨑茂

Index

第1章：技術のひみつ

Index

第2章 ： 表現のひみつ

第1章：技術のひみつ

風味を保つために凝らされた
紙カップ“内部”の工夫

抹茶の豊かな風味や緑の色味を保った、おいしいアイスクリームを消
費者の口へ。そんな思いから、「グリーンティー」の紙カップには品質を
保つための工夫が凝らされている。

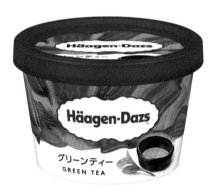

ハーゲンダッツ ミニカップ「グリーンティー」
発売：ハーゲンダッツ ジャパン株式会社

カップの断面を見るとうっすらとグレーになっている。

抹茶は風味が飛びやすい

リッチで濃厚なうま味がある
高級アイスクリームとして、誰
もが知っているハーゲンダッ
ツ・アイスクリーム。コンビニ
エンスストアやスーパーなど小
売店でよく見かけるミニカップ
タイプに、グリーンティー味が
ある。

丸い紙カップにプラスチック
のフタはおなじみだが、この
カップに一見わからないひみ
つがある。

ハーゲンダッツ「グリーン
ティー」は、開発に7年の歳
月をかけ、茶葉はオリジナル
ブレンド、その年の新芽だけ
を摘み取った「初摘み茶葉」
を主に使用。苦味や渋味を適

ミニカップに使われた紙の構造

製紙（紙をつくる）段階で表裏に白い紙の原料を、中間に黒い紙の原料を流してサンドイッチ構造の紙を製造。

紙をめくってみると黒い層が現れる。

度に与えるために「二番茶」を少し加え、ハーゲンダッツのクリームに負けない、濃厚なうま味に渋味が加わった味になっている。

　こうして抹茶の風味にこだわっているが、一般的に抹茶や緑茶など、お茶の風味の製品は、光に弱く、風味が落ちたり、変色しやすいことが悩みのひとつだ。どうしてもつくってから時間が経つと、当初のおいしさが少なくなってしまう。

風味を逃しにくくする、黒い紙の層

　その抹茶の風味の飛びやすさを軽減するひみつが、紙カップの紙。一見、白いよくある紙に見えるが、カップを半分に切ってみると、かすかに断面がグレーに見える。さらに紙の表面を剥がしてみると、なんと白と白の紙の間に、黒い紙が入っている！

　そう、中に入ったこの黒い紙が風味を飛びにくくする仕掛け。この紙が遮光層となり光を遮断し、抹茶の風味や色味といった品質を保っているのだ。これは、紙をつくるときに白と白の紙の間にわざと黒い紙を入れてつくられている。

　見えないところにしっかりこだわる。だからこそリッチな抹茶の風味が消費者のもとに届けられるというわけ。(J.T.)

箱ごと電子レンジで調理可能
簡単便利なパッケージ

箱のフタを開けて、そのまま電子レンジで加熱するだけで簡単便利においしいカレーが食べられる。いつの時代にも革新的なレトルトカレー商品を提供する「ボンカレー」のパッケージには便利の工夫が詰まっている。

より便利で簡単に

　1968年に世界で初めて市販用のレトルト食品として商品化された「ボンカレー」。開発のコンセプトは「1人前入りで、お湯で温めるだけで食べられるカレー。誰でも失敗しないカレー」。当時は半透明のポリエチレン／ポリエステルパウチだったため、光と酸素によって風味が失われ、賞味期限が冬場で3か月、夏場で2か月だった。1969年には光と酸素を遮断するアルミ箔を用い、ポリエチレン、アルミ、ポリエステルの3種構造のパウチにすることで、賞味期限が2年間となった「ボンカレー」が発売された。改良した「レトルトパウチ」によりパウチの耐久性が向上したおかげで全国への配送が可能になり、全国的なヒット商品になった。

電子レンジ対応への挑戦

　どこの家庭にも電子レンジが普及している時代、次に、レンジ対応パウチの開発がスタート。パウチにアルミ箔が入った構造では、火花が出るので電子レンジには使えない。シール強度（フィルムとフィルムを熱で溶着したときの、溶着部分

ボンカレーネオ　発売:大塚食品株式会社

の剥がれにくさ）と電子レンジ加熱時に内側から圧力で安全に通蒸し加熱できる、という相反した機能を兼ね備えた素材と構造が必要だった。これに対し、レンジ加熱してパウチ内の圧力が高まると「フラップ」と呼ばれる穴が自動的に開く構造の容器包装「AOP（Auto Open Pauch）」が開発され、レンジ対応を実現。2003年、ボンカレーブランドとして初めてレンジ対応パウチを採用した。

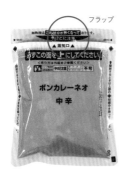

フラップ

ボンカレーネオのレトルトパウチ。加熱されると上部の蒸気口が開き、蒸気が抜ける。

包装箱も工夫

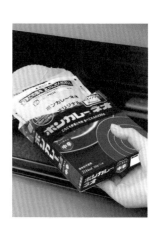

　パウチの入っている包装箱にも工夫がある。紙製の箱を前面から開けるようにしてフタの部分を開けたままレンジで加熱する。フラップのある部分はフタで覆われるので仮に突沸した場合でもレンジ庫内を汚さない仕組み。しかもパウチ自体は紙箱の中にあるため、加熱後に取り出す際にもパウチに直接触らなくてもよく、火傷するような熱さを感じない。(S.Y.)

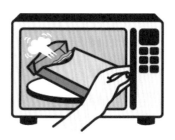

蒸気の出るフラップ部分は箱のフタで覆われている。

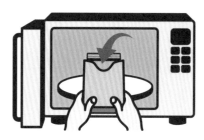

加熱後の取り出しは、箱を持つので熱くない。

フタにヨーグルトが
付かないひみつ

ヨーグルトがフタに付かない技術は、1994年の「アロエヨーグルト（森永乳業）」の発売まで遡る。大ヒットしたからこそ課せられたフタの使命とは。

大ヒット商品の苦悩

　1994年に発売し、翌年から全国展開された「アロエヨーグルト」はまたたく間に人気商品となり、1日平均10万個の販売数を記録。そんな大ヒットの裏で、実は苦情も数多く寄せられていた。「ヨーグルトを開けたら飛び散ってスーツに付いた」「フタに付いたヨーグルトがもったいない」など、中身ではなくその容器に関するものも多かった。

森永 アロエヨーグルト
発売：森永乳業株式会社

偶然目にした蓮の葉からヒントを得る

　それもこれも、ヨーグルトのフタにヨーグルトが付着しなければ万事解決だ！　ということで、製造メーカーの森永乳業から、フタ材を供給していた東洋アルミニウムに開発依頼が来た。粘性のあるヨーグルトをくっ付かないようにする……大きな課題を突きつけられた技術者は、300種類以上のテストも不発に終わり、悩みに悩む。諦めかけていたとき、神頼みとばかりに会社のお稲荷

さんをお参りをした。その近くにある池を見ると、蓮の葉の上を水滴が玉に
なって転がっているではないか！これはどのような構造なのか。早速調べる
と微細な突起物が表面を覆い尽くしていることがわかった。これと同じもの
がつくれないか……これが現在、「TOYAL LOTUS®」という名で特許を
取っている「ヨーグルトが付かないフタ」の誕生だった。

フタ材ができてからの、ひと山、ふた山

　蓮の葉をヒントにして試行錯誤を重ね、ヨーグルトが付かないフタ材は
完成した。ここまで開発に10年、ようやく辿り着いた境地である。ただ、
これだけでは終わらない。当たり前だがフタはヨーグルトの容器にくっ付
いてその役目を果たしている。撥水性を持たせた素材なのに、ある部分は
きっちり接着させて、また購入した人が開ける際には簡単に開けられない
といけない。この相反する機能をどうやって両立させるのか。

　大阪の工場から宅配便で関東へ配送して実験するが、輸送の振動でフタ
が開くなどまたまた失敗の連続。あと一歩のところで輸送の壁が立ちはだ
かる。せっかくここまできたのに諦めるわけにはいかない。その後の地道
な研究で、素材の撥水性とヒートシール（熱接着）性を両立するバランス
を見極めることに成功。見事
「ヨーグルトが付かないフ
タ」が完成した。現在では、
国内の多くのヨーグルトのフ
タに採用されている。

　毎朝、あなたがヨーグルト
を食べるときに何も気にしな
いでいられるのは、寝ても覚
めてもヨーグルトのフタの事
ばかり考えていた開発者がい
たおかげなのだ。（M.M.）

数ミクロンで食品を守る！
風味の守護神「銀紙」

どことなく郷愁を感じる「銀紙」という響き。チョコレートやプロセスチーズ
など、個包装に使われることが多いが、どんなひみつが隠れているのか。

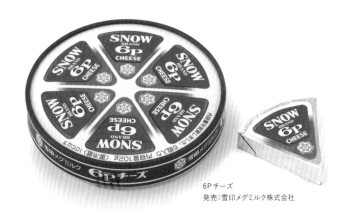

6Pチーズ
発売：雪印メグミルク株式会社

薄くても金属！

　銀紙に包まれているものといえば、プロセスチーズやバター、キャンディ
やチョコレートなどの食品だ。チョコレートの包み紙にアルミ箔が多いの
は、あの甘い香りで虫が寄ってくるのを防ぐためが理由のひとつ。バター
ではその遮光性で酸化を防ぎ、風味を保つことができる。また、「6Pチー
ズ」はアルミ箔単体＋シールという構成のパッケージだが、あらかじめア
ルミ箔で三角形をつくり、そこに熱いチーズを流し込むので、耐熱性や“形
を保つ”保形性の高いアルミ素材が最適なのだ。

最薄のパッケージ素材?!

　そもそも銀紙とは、アルミ箔を原料とした包装資材で、紙と貼り合わされているものとアルミ箔単体のものがある。アルミ箔の印刷可能な厚みは12〜13μm（市販のアルミホイルは11〜12μm）。折り紙に使われるような55kg[※]程度の薄い紙でも0.08mm（80μm）なので、紙と比べてもかなり薄いことがわかる。

ハイレベルな「ハイチュウ」個包装

　そんなに薄いと当然ながら破れやすかったり、穴が空いたりと印刷や加工が非常に厄介。紙と貼り合わせて厚みを出して印刷することもあるが、そもそも極薄のアルミ箔を紙に貼り合わせるだけでも相当大変な技術なのだ。

　「ハイチュウ」の個包装はアルミと紙の2層構造だが、アルミ自体は7μmの厚みのものが貼り合わされている。業界でも最薄レベルだ。均一に貼り合わされているだけでも驚きなのに、さらに印刷し、中身を適切に保つための表面加工がなされている。侮れない！

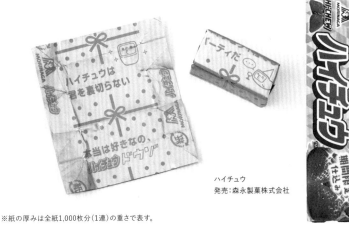

ハイチュウ
発売:森永製菓株式会社

※紙の厚みは全紙1,000枚分（1連）の重さで表す。

銀紙といえば「フィンガーチョコレート」

　一方、「フィンガーチョコレート」はアルミ箔単体の個包装。こちらも相当薄いが全面に色ベタ印刷を施した色付きのものもある。そのうえ、ロゴ部分は印刷ではなく、微細な空押し（デボス）加工で浮き上がらせている。この凹凸も数ミクロンの世界。最薄素材とデザインとの攻防、ここに極まれりといった感じである。（M.M.）

大正生まれのフィンガーチョコレート、現在はカバヤが販売している。

フィンガーチョコレート
発売：カバヤ食品株式会社

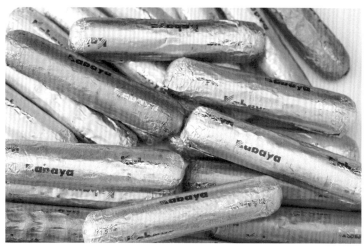

技術のひみつ 005

最後までラクに絞るための
チューブ形状の工夫

「チューブの肩口に中身がたまって最後まで絞り切れず、もったいない」。S&B「本生シリーズ」は、お客さまのそんな声に応えるため、絞り切りやすく、扱いやすい容器の改良を重ね続けている。

S&B本生本わさび　発売：エスビー食品株式会社
デザイン：エスビー食品株式会社

お客さまのもったいない
の声から

　どの家の冷蔵庫にも1本はあるであろうチューブ入り香辛料。日本では1970年のエスビー食品「洋風ねりからし」から始まった。2年後には「ねりわさび」を発売し、1987年には原料に本わさびを使用、2009年にはわさび原料を100％本わさびとして、商品名を「生わさび」から「本わさび」に変更するなど、〝より生に近い本物のおいしさの追求〟を行ってきた。この「本生シリーズ」が、中身の改良とともに行ってきたのが容器の改良だ。お客さまからの「最後までチューブの中身を絞りきりたい」という声から「ラクしぼりチューブ」が導入された。

チューブ入り商品は、チューブの肩口（肩の部分）の角に中身がたまり もったいないという思いから、はさみでカットして中身をほじくり出す人 もいる。「ラクしぼりチューブ」では、肩口の形状をなで肩にすることで無 理なく絞れるようにしている。また、チューブ先端に縦の切込みを入れ、 よりつぶしやすく絞りやすい工夫がされている。さらに肩口の周りを蛇腹 形状にし、絞りやすさと同時に戻しやすさを実現。モニター調査では、「絞 りきりやすい」と答えた人がそれまでの約60%から約87%に。また、実 際の絞り残りの量はそれまでと比べて約11%減少する結果となった。

以前のチューブ　　　　　　　ラクしぼりチューブ

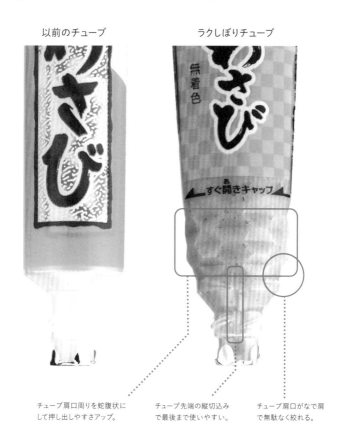

チューブ肩口周りを蛇腹状に して押し出しやすさアップ。

チューブ先端の縦切込み で最後まで使いやすい。

チューブ肩口がなで肩 で無駄なく絞れる。

絞りやすいと同時に開けやすい

エスビー食品では、「ラクしぼり」メインではなく、総合的に「ラクしぼり＆すぐ開き」として特許を取得している。メインはむしろ「すぐ開きキャップ」であることが面白い。通常のネジは1本の溝で螺旋がつくられているが、このキャップは、螺旋を短い4本の独立した溝（ネジ部）で構成している。そのため、たった4分の1回転させるだけでキャップを開けられる。しかしそうなると、今度は逆に不用意にキャップが開いてしまう恐れがあるため、カチッと閉めるための緩み止め構造を加え、容易かつ確実な開け閉めを実現している。

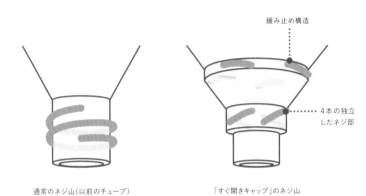

緩み止め構造

4本の独立したネジ部

通常のネジ山（以前のチューブ）　　　　「すぐ開きキャップ」のネジ山

以前のキャップ　　　ラクしぼりチューブのキャップ

すぐ開きキャップ構造

同時にキャップを丸型からスクエアに変更し、手にフィットしやすく滑りにくい形状へと進化させている。(S.Y.)

買った後もいい仕事します①
気付かなかった手間を解消

日常づかいの商品パッケージの中には、小さな不便を解消する工夫が込められたものがある。当たり前の中にも改善の余地あり！「とろっ豆」のひみつ。

気付かない手間

納豆はヘルシーで健康にいい、ポピュラーな食品のひとつだ。好き嫌いの分かれる食品でもあるが、納豆を買ったことがなくても、商品名が印刷された帯を巻いた3段重ねの白いパッケージは、コンビニエンスストアやスーパーで目にしたことがあるだろう。

大抵の納豆パックにはそれぞれに小袋のタレがついていて、フタを開けると納豆の上に薄いビニールがかかり、その上にこの小袋が乗っている。食事の際は、フィルムを剥がして好みに応じてタレを混ぜる。

改めてその手順を追うと、①蓋を開け、②小袋を取り出し、③薄いフィルムを剥がし、④小袋を開けてタレをかけ、⑤かき回し……となる。

フィルムを剥がし、タレをかける。

手間を「発見」し、改善した「パキッ！とたれ」

タレをかけて納豆を食べる人は、当然のこととして行っていた①～⑤の動作。だが、②③④を一気に省略したのがこの「パキッ！とたれ」パッケージだ。この登場により「当然」だと思っていた動作が「手間だった！」と

気付いた人も多いのではないだろうか?

「パキッ!とたれ」のパッケージはフタ部分に特徴がある。フタがタレを入れる容器を兼ねていて、フタを割ることでタレが納豆にかかるのだ。納豆を食べる際は、まず容器からフタを切り離し、それを半分に割る。ただそれだけの動作でそれまでの、小袋を取り出し、フィルムを剥がし、小袋を開けてタレをかける、という作業が一気にできるわけだ。またこの改善で、フィルムや小袋は不要となり、ネバネバやタレで手が汚れたりする問題も解決した。

納豆は毎日食べるという人も多い食品。だからこそ、ちょっとの手間を発見し、小さなストレスの元を絶ったこのデザインの恩恵は大きい。(Y.I.)

フタを切り離して。

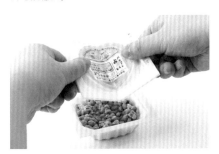

タレが入ったフタをパキッ!と割る。

金のつぶ
パキッ!とたれ とろっ豆
発売:株式会社 Mizkan

割ったフタは裏返しにしてテーブルに置くと汚れにくい。

ぱりぱり海苔を死守せよ！
おにぎりパッケージの工夫

日本人のソウルフード「おにぎり」。すでに完成された商品と思いきや、そのパッケージも各社それぞれ、独自の進化を遂げている。ここではコンビニエンスストア3社の手巻きおにぎりを大解剖、比較した。

パラシュートから一刀両断へ

　コンビニの代名詞ともいえる「手巻きおにぎり」。1978年にフィルムで包装されたものが登場して以来、ぱりぱりの海苔を巻いて食べられるパッケージ構造にも注目が集まった。84年には「パラシュート型」といわれる、上からフィルムを引き抜く形状

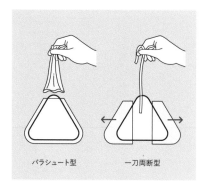

パラシュート型　　一刀両断型

が登場。これが意外と寿命が短く、90年代以降は今も使われている「一刀両断型」が主流。真ん中をテープで切り取るタイプだ。海苔を直に巻いたピロータイプも増えたが、やはり主流はこの三角形。その進化に着目した。

ふんわり感で容積アップ

　中身の進化も目まぐるしい。実はおにぎりのお米の量は以前より減っているのだが、容積はアップしているという。具が増量していることと、人の手で握ったようなふんわり感を実現しているので、販売時は形を保ちつつ、食べたときにははどけるように調整されている。

独自の工夫が光る！トップランナーのセブン–イレブン

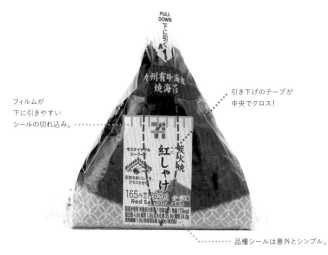

フィルムが
下に引きやすい
シールの切れ込み。

引き下げのテープが
中央でクロス！

品種シールは意外とシンプル。

底面の開け方には
唯一英語表記が！

発売：株式会社セブン‐イレブン・ジャパン

　セブン‐イレブンのおにぎりで注目なの
が、引き下げテープが中央付近でクロスに
なっているところ。テープが途切れることな
く確実に開けられる。また、機密性を高めた
結果、引き下げテープでパッケージを開けて
も左右のフィルムが分離しない。細かいゴミ
がたくさん出るストレスも軽減されていると
いうわけだ。底面の「開け方」の英語併記も
気が利いている。

開けた後も分離しない。

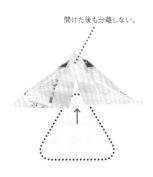

シンプルイズベスト！　日常に溶け込むローソンの「おにぎり屋」

　2002年から続くオリジナルブランド「おにぎり屋」を擁するローソン。パッケージには和柄などは入れず、フィルム部分はモノクロでシンプルなデザインだ。

　両肩がカットされた品種シールにこだわりを見た。このひと手間で商品名を高めに配置でき、商品棚でぐっと見やすくなる。商品名のフォントは横書きで装飾もないところがプライベートブランド（PB）らしい。

フィルムが下に引きやすいY字のミシン目が入っている

品種シールがおにぎりの形に沿ってカットされている

セブン-イレブン同様、開け方は底面に。3段階の開け方は右→左の配置でデザインも和を感じる

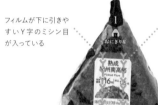

発売：株式会社ローソン

ごはんにこだわるファミマのPB　ファミマル「おむすび」

　「おにぎり」ではなく「おむすび」という表記を貫くファミマ。「ふっくらごはん」の表記からもごはんへのこだわりが感じられる。また、通常の開け方で開けた後に、左右から引き抜いたフィルムをおむすびの下部にあてがうことで、手を汚さず食べる方法を提案している。

開けたフィルムをあてがうことで、おむすびに直接触れることなく食べられる。

ごはん推しのデザイン。

開け方は側面に。

フィルムが下に引きやすいシールの切れ込み。

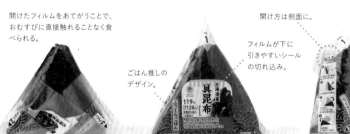

発売：株式会社ファミリーマート

フィルム形状・サイズ比較

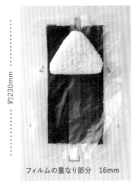

········ 約160mm ········

約230mm

フィルムの重なり部分　16mm

セブン-イレブン

19mm

ローソン

19mm

ファミリーマート

　おにぎりと海苔はどう包まれているか？　3社のパッケージを展開してみた。包装フィルムの大きさはほぼ同じだが、カット形状に各社微妙な違いがある。どのパッケージも四隅がカットされているのは、テープの進路を阻害しないため。また中央の重なり部分は、幅が狭すぎると海苔が湿る原因になり、広いと開けにくくなる。計算された絶妙な幅なのだ。また、このフィルム自体も、環境に配慮した素材に変更したりテープの幅を細くするなどして、各社プラスチック削減に取り組んでいる。

フィルムが二重になる部分。
四隅がカットされることで
スムーズにテープが剥がされる。

　来るところまで来た感のあるおにぎりパッケージだが、そこは圧倒的支持の国民食。おいしくて手軽なおにぎりへの追求は終わらず、今後も進化するに違いない。引き続き注目したい。（M.M.）

箱の開け口に隠れた
ちょっとした気配り

みなさんは気付いているだろうか？　輸送中や店頭では簡単に開かず、でも購入後はストレスなく開けられる。パッケージには、そんな矛盾を解決するためのちょっとした気配りが施されている。

開け口のジッパーをつかみやすくする気配り

　箱のミシン目に沿ってビリビリ開封する開け口をジッパータイプという。ほとんどの箱にあるジッパーの始まり部分には「開け口」や「OPEN」という文字が書かれているが、よく見るとその下が凹んでいるものがある。これは、ジッパーの始まり部分の下に空間をつくり、「開け口」をつかみやすくするための気配りだ。

気配りの凹み

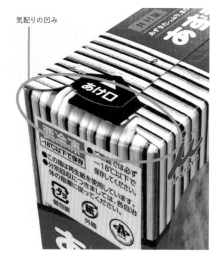

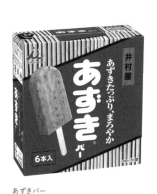

あずきバー
発売：井村屋株式会社

箱のフタの差込みに指を入れやすくする気配り

フタの差込み部分に縦に線が入っている箱がある。これは、狭い隙間に指を入れて箱を開けるときに、差込み部分をたわませて指を入れやすくするための気配りだ。

指が入るスジ押し

輸送時などにフタが不用意に開かない気配り

化粧水など重量がある商品を入れる箱は、輸送時の揺れで中身がフタを押し上げて箱が開いてしまわないように、差込みにストッパー機能を持たせるものがある。

エンボス

フタが開かないようにするエンボスタイプのストッパー。

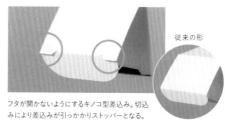

従来の形

フタが開かないようにするキノコ型差込み。切込みにより差込みが引っかかりストッパーとなる。

箱を再封したときに「カチッ」とフタが閉まる気配り

開けたときに、フタと反対側に小さな折り返しがついている箱がある。この折り返しにより、片手でパッと閉じられて軽くロックがかかるのだ。これは、1度で消費しきれない商品など、開けた後で再度フタを閉じて保管するシーンを想定してつくられてい

ミミみたい！

マカダミアチョコレート　発売：株式会社 明治

る。ロック音の「カチッ」という音と手ごたえが快感でもある。(Y.I)

箱の底面を見てみよう。
パッケージのお尻の工夫

店頭で目にする正面がパッケージの「顔」なら、底面は「お尻」?
時代に合わせて、また生産上の理由から、パッケージのお尻には様々
な仕掛けが隠れている。

お尻の仕掛け① つぶしやすく捨てやすくする工夫

　ゴミの分別廃棄が進み、紙箱は平らにして回収や廃棄を行うことが一般
的になった。そのため、箱を開いて平らにしやすくする、ミシン目などの
工夫をお尻に施した箱が増えている。また、お尻を開けると印刷されたお
楽しみが出てくることをうたい、いつのまにか箱の解体に誘うものもある。

ディナーカレー
発売:エスビー食品株式会社

開け口

平らにする
ときの開け口。

「コアラのマーチ」は、底面を開けると隠れていたお楽しみが出てくる。分別のための行為が楽しくなる工夫だ。

コアラのマーチ
発売：株式会社ロッテ

お尻の仕掛け② 前にコケないように踏ん張るツメ

底をよく見ると、時々妙な出っぱりのある箱がある。実はこれ、店頭で立ててデイスプレイされるパッケージが倒れてしまわないようにするための仕組みだ。小さなツメだが、これがパッケージが傾くのを支え、バランスのとりにくい商品を安定させるのだ。

お尻の仕掛け③　お尻の種類と特徴

　ではここで、お尻のラインナップを紹介しよう。一般的に用いられている箱のお尻の形（閉じ方）には４種類ある。それぞれに強度や組み立ての手間などが異なり、どれが選ばれるかは、中に入れるものや箱の生産工程で決まる。またそれぞれの名前にも注目したい。（Y.I.）

キャラメル箱（サック箱）

　超メジャーな底。「キャラメル箱」とは、もともとキャラメルを入れる箱に使われていたことから付いた名前だ。軽量な中身向きで、手で中身を入れる商品や、美粧性の観点から高級な化粧品の箱に多く見られる。

地獄の1丁目

抜け出せる

地獄底（アメリカンロック）

　底が抜けにくいので「地獄の底からは抜け出せない」という例えから付いた名前だといわれている。重量物を入れるのに向いているが、底の組み立てがちょっと手間だ。

地獄の2丁目

意外と抜け出せる

ワンタッチ箱

　軽い名前だが、地獄底よりも底が抜けない超地獄の底だ。箱を起こすだけでワンタッチで底が組み上がるので、箱の組み立て作業効率がよく、大量生産の商品に多く見られる。

シールエンド

　4方向からフタ（フラップ）を折り込んで糊付けして閉じる。食品や医薬品など、工場で中身を入れてから封をするまで自動ラインで生産されている商品に使われている。ミシン目などから破らないと絶対に開かない、真の地獄の底だ。

地獄の3丁目	地獄の4丁目
意外と抜け出せない	地獄の底からは抜け出せない！

密かに繰り広げられる
ジッパーの競演に注目!

パッケージの「開ける楽しさ」のひと役を担っているのは、「ビリビリ」の存在だ。開け口からスムーズに、気持ちよく開けられるあの型はジッパーと呼ばれている。実は各社で様々なジッパーがつくられているのだ。

破けにくくて開けやすい

　1枚の紙から組み立てるパッケージには、印刷した紙を展開図に型抜きする工程がある。その型抜きの際にジッパーも一緒につくられる。製造から販売時までは決して破けず、いざ開ける際にはスムーズに破けなければいけないという厄介な使命を持ったジッパーは、紙の厚みや中身の形状により、綿密に計算されつくられる。技術の結晶なのだ。

　ジッパーの多くは、パッケージに向かって左側をつまんで右方向に引くように設計されている。これは右

箱の正面

ジッパーの方向

開け口

利きの人が多いからで、上図のように、力を加える側に斜め内側にカットが入る、約1cm幅の帯状になっているものが一般的だ。幅が狭いと開けるときに切れてしまったり、ミシン目のピッチが細かすぎると、パッケージのたわみでひとりでにミシン目が破れてしまうなどの危険があるため、紙の特性や形状に合わせてデリケートに設計されている。

ミシン目コレクション

　このジッパー、スナック菓子によく使われているが、最もスタンダードなものは「きのこの山」のような「への字型」だ。開け口部分が箱から 0.5mm ほど飛び出して、指がかかりやすくなっているものも多い。

　他の商品も見てみよう。「乳酸菌ショコラ」はめくる方向に対して逆 Y字型だ。実際に見ると上向きの矢印が並んでいるように見える。「とんがりコーン」は T 字が横に入っていて切れ目が多い。このパッケージはジッパーが 1 周回っていて、上部が完全に取れるので、ジッパーが途中で破れないよう切れ目を多くしていると思われる。

　森永のビスケットシリーズのジッパーは珍しい波型である。開けた後の形が刺繍のふちどりのようで、優しい印象を与える。機能性だけでなく、商品イメージに合わせてジッパーまでもデザインされている。

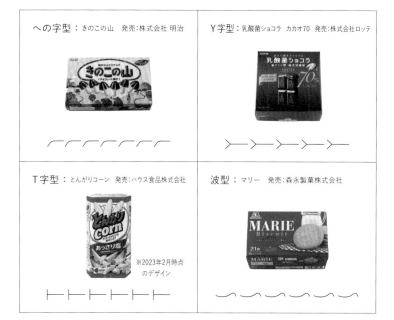

への字型：きのこの山　発売：株式会社 明治

Y字型：乳酸菌ショコラ　カカオ70　発売：株式会社ロッテ

T字型：とんがりコーン　発売：ハウス食品株式会社

※2023年2月時点のデザイン

波型：マリー　発売：森永製菓株式会社

こんな工夫もある。「コアラのマーチ」は、左右どちらの利き手の人でも開けやすいように、左右につまみがついていて、どちらの方向からの力でも開けられる仕組みになっている。

また日用品でもジッパーは大活躍だ。ラップフィルムのジッパーには ━━━━▶ タイプが多く使われている。これは、刃と反対側（下方向）に引っ張って開封しやすいように設計されており、開封時に内側にある刃で指を傷付けないようにするためだと想像できる。

ティッシュペーパーのミシン目は、フタがなめらかに開きながら開ける人の指を傷付けにくい「ダブルジッパー」が多い。よく見るとピッチを工夫した2本のミシン目が並行に並んでいるのがわかる。メーカーごとにミシン目のピッチが異なるので、一番自分の好きな開け心地のジッパーを探してみてはどうだろうか。

特殊型①：コアラのマーチ　発売：株式会社ロッテ

特殊型②：NEWクレラップ　発売：株式会社クレハ

ダブルジッパー：スコッティ　発売：日本製紙クレシア株式会社

ジッパーを使ったお楽しみ

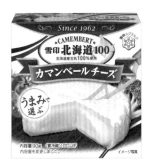

まだまだ奥深いジッパーの世界、最後に紹介するのはこちら。開けたときに絵柄が出てきて、パッケージを開けるときのワクワク感がアップする仕掛けだ。「雪印北海道100 カマンベールチーズ」は、ジッパーを開けると牛の柄が現れる。それだけではなく牛の柄をよくみると、なんと「M」「I」「L」「K」になっているのだ！

雪印北海道100 カマンベールチーズ
発売：雪印メグミルク株式会社

　今後ますます盛んになりそうなジッパーの競演をお見逃しなく！
（M.M.／Y.I.）

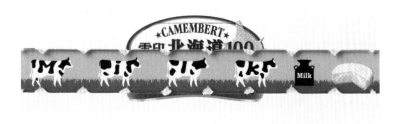

牛の柄が「M」「I」「L」「K」になっている！

迅速に、かつ正確に
円筒に隠された細かな気配り

パリッと軽い食感が魅力のポテトチップス。その食感を消費者まで届けるために、「割れない工夫」が不可欠。そのためにパッケージの中では比較的頑丈な「スパイラル紙管」が採用されている。

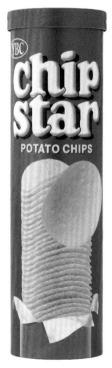

チップスター　発売：ヤマザキビスケット

スパイラル紙管のパッケージ

　「スパイラル紙管」というパッケージ形状をご存知だろうか。円筒状の金型に斜めに何重にも紙を巻き付けることでできる紙の筒で、ラップなどの芯もこのスパイラル紙管だ。斜めに紙の継ぎ目が入っていて、巻き付ける紙の層によって強度が変わる。この紙管にフタや底を付けたものが「紙管パッケージ」と呼ばれるもの。お茶やコーヒー、雑貨など、その用途は多様だ。

　多くの紙管パッケージは、このスパイラル紙管の上に印刷した薄い紙をくるっと巻いただけのもの。紙管の直径に合わせて長方形の紙を印刷すればよいので簡単だが、大量生産するには手間がかかる。そこで「印刷したものを直接巻き付けて紙管にする」という大胆な方法でつくられているのが、ヤマザキビスケットのロングセラー「チップスター」だ。

印刷データ作成の工夫

　紙管になる前の印刷物を見てみよう。斜めにカットされた帯状で、デザインが途中で寸断されている。これがスパイラル紙管をつくる機械にかかると、くるくると巻いて接着され違和感のない紙管パッケージになるのだが、気になるのが文字やデザインの継ぎ目部分だ。

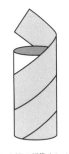

スパイラル紙管イメージ

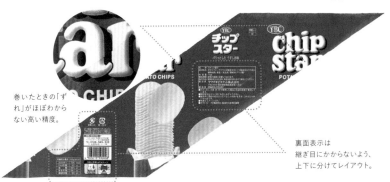

巻いたときの「ずれ」がほぼわからない高い精度。

裏面表示は
継ぎ目にかからないよう、
上下に分けてレイアウト。

　確実に表記する義務のある法定表示やバーコードは帯の中に収めるように配置されている。継ぎ目にあたる部分は多少ズレても読める文字を、細かい文字は継ぎ目を避けてレイアウトされている。同時に、機械側もズレを最小限にしようと精度を上げる。デザインと技術が互いに歩み寄って完成したパッケージといえよう。

　さらに底面にも工夫がある。捨てる際に紙管をつぶしやすくするミシン目が入っているのだ。この底面にミシン目を入れたパッケージは特許も取得されている。売るための機能ではなく、捨てやすくするための機能に特許を取るとは！その姿勢にも感服である。（M.M.）

段ボール超絶技巧
素晴らしき緩衝材の世界

家電製品の箱を開けると、そこには段ボールを使用した芸術品のような緩衝材が現れて見惚れてしまう。この複雑な折りや組みの設計はどのようにつくられているのだろう。

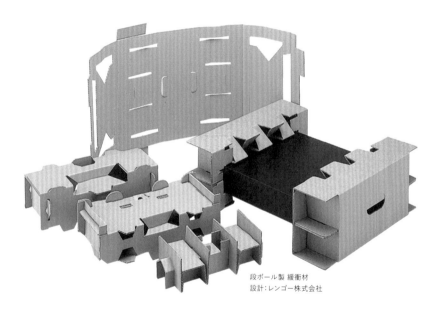

段ボール製 緩衝材
設計：レンゴー株式会社

始まりは、発泡スチロールのカタチをそのままに

　1990年代、家電製品などの梱包の緩衝材として、それまで主流だった発泡スチロールの代替品として、段ボールを使った緩衝材の開発が活性化した。発泡スチロール材は簡単に成形できてコストも安く、軽くて形の自由

度が高い。その発泡スチロール材でつくられていた形をそのまま段ボールで再現することが求められ、当初は発泡スチロール材の成形物と同じ形状を、段ボールを重ねて積層してつくるところからのスタートだった。しかしそれではコストも高く、重くて運びづらい。少しでも軽く、安く、そして安全な構造を目指したメーカーからの要望に応えるべく、そこから設計者たちの悪戦苦闘が始まった。近年のマイクロプラスチックによる環境破壊の問題から、緩衝材を段ボールへ移行する動きがさらに進んでいる。

段ボールという特別な素材

　段ボールは波形の「中しん」と真っ平らな「ライナ」を貼り合わせてできており、波形に対して直角の方向はかなりの強度がある。その一方、折りスジを付ければ簡単に折れ曲がるという特長がある。素材は紙なので折ったり、切ったり、重ねたりすることで、箱にしたときに中に入れるもののサイズや使用目的にぴったりの形に変えることができる。

　また、外からの衝撃から中身を守る緩衝効果もあり、日本では分別・回収方法が確立されているので、95％以上の回収率を実現しており、リサイクルの観点から環境保全に適した素材だ。

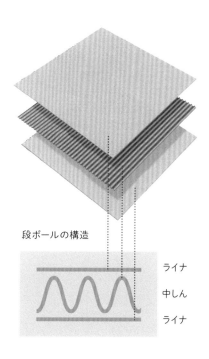

段ボールの構造

ライナ
中しん
ライナ

段ボールならではの特別な進化へ

　発泡スチロールの代替品という考え方から、次第に段ボールの特長を生かした緩衝機能へと進化していく。ここではその段ボールならではの特長的な例を3つ紹介したい。(S.Y.)

①緩衝材一体型天底共通トレイ

　中身を天と底の緩衝材で挟むという、思いきった構造で空間を大胆に生かした設計。大型家電向けに開発された。トレイと緩衝機能を併せ持った1ピース構造により、外からの衝撃から中身を守りつつ資材を減らし、環境負荷を考慮しコストダウンも図る。

②プッシュイン方式

　ファンなどの電気製品や木製工芸品など、比較的軽量な中身の緩衝材用に開発された、段ボールの折り曲げの柔軟性を利用した構造。緩衝材で包む作業を省き、製品を八角形の緩衝材とともに押し込むだけで組立梱包を完了でき、梱包作業性の向上を図っている。

③ギザクッション

　ねじれるような形状で、補助罫線を入れる角度で緩衝材の硬さを調整する構造。緩衝性能のコントロールを要求されるパソコンなどの梱包緩衝材向けに設計された。求める衝撃値（材料の脆さや強度などの評価に用いる値）に応じて設計調整が可能。組み立てが容易で、形状アレンジの幅が圧倒的に広い。写真はギザクッションツイスト。

技術のひみつ 013

水? 炭酸? 用途で変わる
ペットボトル4つのデザイン

ひと口にペットボトル飲料といっても、温かいお茶、水、炭酸飲料と、いろいろな種類がある。それぞれに合わせて、ペットボトルのカタチには大きく4つの種類があるのをご存知だろうか?

そもそもペットボトルって?

　ペットボトルは、石油からつくられるポリエチレンテレフタレート（Poly Ethylene Terephthalate）という樹脂からつくられる。その頭文字をとってPETと呼んでいる。溶かして糸にしたものが繊維、シート状にしたものが包装フィルム、ふくらませたものがPETボトルとなる。

　アメリカのデュポン社の化学者ナサニエル・ワイエスさん（画家のアンドリュー・ワイエスは6歳下の弟）が「炭酸飲料の容器をガラスからプラスチック容器に変えられないか?」と考え続け、1973年開発に成功し、特許を取得。翌年にはコカ・コーラなどの炭酸飲料で使われたのが始まり。日本では1977年にキッコーマンと吉野工業所がしょうゆの容器として開発。1982年に飲料用使用認可を得てサッポロ飲料が1ℓのペットボトル飲料を発売。1ℓ未満の小型サイズについては、屋外でのポイ捨てなどの散乱ごみに対する懸念から、業界では使用を自粛していたが、リサイクルの取り組みが本格化した1996年、500ml以下の小型サイズが解禁された。

　今の日本では大きく分けて4タイプのペットボトルが使われている。ひとつずつ、特徴と用途を見ていこう。（S.Y.）

中身や充填方法によって変わる4つの容器デザイン

① 耐熱用ボトル

用途：お茶、野菜ジュースなど

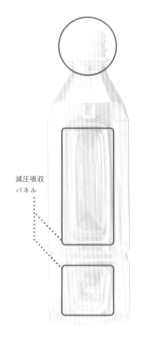

減圧吸収
パネル

② 耐圧用ボトル

用途：炭酸飲料

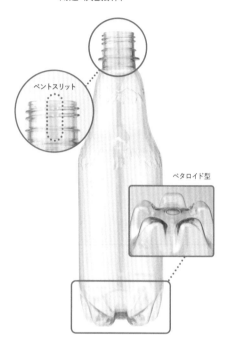

ベントスリット

ペタロイド型

高温殺菌した中身が冷めて減圧しても、「減圧吸収パネル」の凹凸模様が容器への圧力を吸収し、容器全体が変形することを防ぐ。飲み口が白いのは、高温の中身を入れても変形しないよう耐熱性を持たせるために、加熱して結晶化させているから。

全体形状は丸く、底部はペタロイド（花弁）型と呼ばれる5つの突起のある形状にすることで、炭酸ガスの圧力がかかっても自立できるようにしている。また、口部にはベントスリットといわれる縦筋を入れて、開栓と同時に炭酸ガスを逃す工夫をしている。

③ 耐熱圧用ボトル

用途：果汁入り炭酸飲料

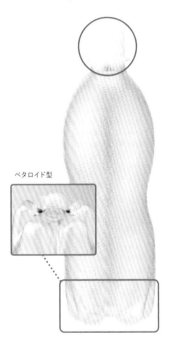

ペタロイド型

④ 無菌充填用ボトル

用途：水、お茶など

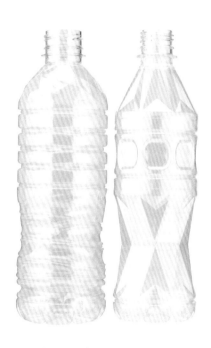

　基本形状は「②耐圧用ボトル」と同じだが、高温殺菌した中身を入れても変形しないよう、飲み口を加熱して結晶化させている。そのため「①耐熱用ボトル」同様、飲み口が白くなっている。

　常温で中身を充填するため、耐熱とは違い熱をかける必要がなくPETボトルの厚みを薄くでき、環境配慮の面からも優れている。ただし薄い分強度維持が難しく、形状自体に溝や凹凸を付けて必要強度を確保しつつ、デザイン性をあげるチャレンジをしている。

触ってわかる！ 牛乳パックの「ボコっ」のひみつ

スーパーの牛乳売り場にはたくさんの種類の牛乳があるが、牛乳パックをよく観察すると、凹みのあるものとないものの2種類に分けられることをご存知だろうか？

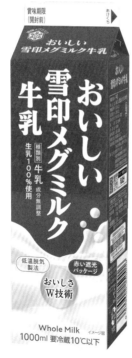

おいしい雪印メグミルク牛乳［種類別　牛乳］　すっきりCa鉄［種類別　乳飲料］
発売：雪印メグミルク株式会社

凹みの意味

　「ゲーブルトップ」、何やら強そうな名前だ。これは牛乳やジュースなどの飲料によく使用されている、上部が屋根のように三角になった紙製パックのことだ。さて、このゲーブルトップ の一番上の部分、つまりパックを開く部分をよく見ると、ボコっと凹みがあるものとないもの がある。

　この凹みは「切欠き」といって、実はとても重要な意味がある。中身が生乳 100% の「種類別 牛乳」だけが付けることを許された印なのだ。

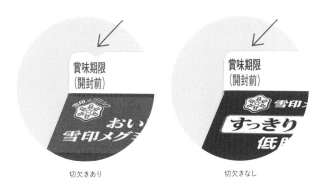

切欠きあり　　　　　　　　　　　切欠きなし

　牛乳売り場に様々な種類の牛乳があるのは、みなさんご存知の通りだ。これらは「乳及び乳製品の成分規格等に関する省令」により、添加原料の有無や乳脂肪率の違いなどで、①牛乳、②低脂肪牛乳、③無脂肪牛乳、④成分調整牛乳、⑤加工乳、⑥乳飲料など、いくつかに分けられている。このうちの①が、いわゆるふつうの牛乳。これらのパッケージは、大きさ（容量）はもちろんのこと、グラフィックイメージも似たものが多く、店頭で牛乳だと思って手に取ったのに、表示を見たら違っていた……という経験のある人もいるだろう。

naka-stock.adobe.com

消費者の声をすくう

健常者でも、このように間違えることがある牛乳パック。目の不自由な人にとって難しいことは想像に難くない。実際にこのような報告がある。バリアフリー社会の実現への取り組みが進展する中で、視覚障害者の食品へのアクセス改善を図るための実態把握・改善手法の検討が、農林水産省で行われた（平成5〜7年度）。その中で発表された「飲み物容器に関する不便さ調査」では、「紙パック飲料が不便だ」という声が一番多く、牛乳と他の飲料との区別を望む声が76.9%と際だって高かった。またその理由としては、買い物時の識別とともに、購入後の識別、つまり家の冷蔵庫でジュースなどの他の紙パック飲料との識別の不便さも理由に上がった。

[飲み物容器に関する不便さ]

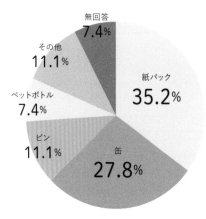

無回答 7.4%
その他 11.1%
ペットボトル 7.4%
ビン 11.1%
紙パック 35.2%
缶 27.8%

[飲料の区別を望む声]

その他 23.1%
牛乳と他の飲料 76.9%

　この調査結果をうけ、業界団体や行政などの検討により、2001 年から紙
パックの牛乳に「切欠き」が付けられるようになった（ただし、任意表示
なので、すべての牛乳に付けられているわけではない）。そして下図のよ
うに、切欠きのサイズや位置は、JIS 規格（日本工業規格「高齢者・障害
者配慮設計指針－包装・容器」）に基づく規格が定められた。

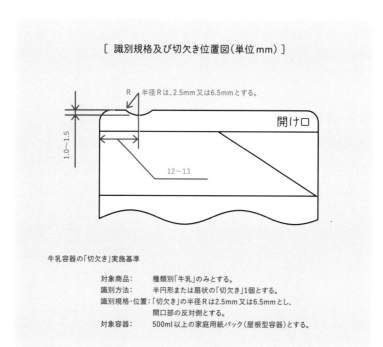

[　識別規格及び切欠き位置図（単位 mm）]

半径 R は、2.5mm 又は 6.5mm とする。

開け口

12～13

1.0～1.5

牛乳容器の「切欠き」実施基準

対象商品：　　種類別「牛乳」のみとする。
識別方法：　　半円形または扇状の「切欠き」1 個とする。
識別規格・位置：「切欠き」の半径 R は 2.5mm 又は 6.5mm とし、
　　　　　　　　開口部の反対側とする。
対象容器：　　500ml 以上の家庭用紙パック（屋根型容器）とする。

　この切欠き、500ml 以上のパックにのみ、パックの開け口の反対側に付
けられることも決まっているので、切欠きのない方が開け口になる、とい
うサインにもなっている。
　もともとは目の不自由な人のためのサインとして付けられたものだが、
知っていれば、急いでいる場合やおっちょこちょいな人など、牛乳を買う
全ての人のライフハックでもある。（M.T.）

紙なのに液体が漏れない 飲料パックの不思議

牛乳やお茶、清涼飲料など、紙製の飲料パックを日常的に使用しているけれど、考えてみると紙なのにどうして液体が滲み出してこないのだろうか?

紙製飲料パックの歴史

　紙製パックが日本で本格的に使われだしたのは、1962年頃からだといわれている。1964年以降、東京オリンピックや大阪万博をきっかけに、学校給食への牛乳パックの導入とともに急速に広がった。それまでのガラスびんと比較して、コストも安く軽くて割れず、輸送もしやすい紙製パックは現在も主流だ。

液体が漏れないわけ

　「(ザバス) MILK PROTEIN」の紙製パックを製造している日本テトラパックによると、同社がつくる紙容器の主な原料は板紙(通常より厚手の紙)。紙容器に使う板紙は、紙の両面に薄いポリエチレンがラミネート(貼り合)された構造になっている。ポリエチレンは水に強いプラスチックの一種で、食品の容器に使用することが認められている安全な素材。

　その板紙から次のような手順で、容器をつくり中身を充填していく。まず、ロール状になった板紙が

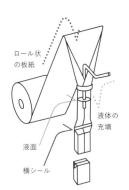

ロール状
の板紙

液体の
充填

液面

横シール

充填機で筒状に成形され、その中へ液体を充填しながら、筒状になった板紙を熱シール（接着剤を使わず、熱によってフィルム同士を接着）していくのだ。まず縦方向の合わせ目部分が熱シールされ、次に横方向の合わせ目部分の熱シールが充填液面の高さより下で行われ、パッケージに中身が完全に充填される。容器の縦方向と横方向を熱シールするので、中身が外にもれない構造になっているのだ（右図）。最後に天面部と底面部が成形されて完成する。（S.Y.）

横方向の合わせ目

縦方向の合わせ目

[（ザバス）MILK PROTEIN に使用されている紙の断面]

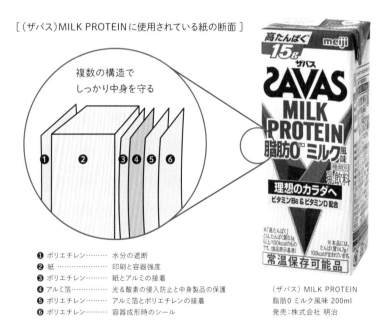

複数の構造で
しっかり中身を守る

❶ ポリエチレン……… 水分の遮断
❷ 紙 ………………… 印刷と容器強度
❸ ポリエチレン……… 紙とアルミの接着
❹ アルミ箔…………… 光＆酸素の侵入防止と中身製品の保護
❺ ポリエチレン……… アルミ箔とポリエチレンの接着
❻ ポリエチレン……… 容器成形時のシール

（ザバス）MILK PROTEIN
脂肪0 ミルク風味 200ml
発売：株式会社 明治

使用されている素材の特徴

- 板紙：安定性、強度に優れ、きれいに印刷できる。❷
- ポリエチレン：外部の湿気から保護し、板紙をアルミ箔に固着させる。❶❸❺❻
- アルミ箔：酸素と光からの保護機能があり、食品の栄養価と風味を保つ。❹

飲料パックの底に描いてある モダンデザインの謎

紙製飲料パックの底に描かれている不思議なモダンデザインに気付いているだろうか？ 白黒の連続線、色パターン、謎の数字、三角折り返しの先端の細い線。以前から気になっていた謎カッコイイデザインに迫る。

印刷品質を確認するマーク

　「カゴメ 野菜生活」の紙製パックを製造している日本テトラパックに教えてもらおう。同社御殿場工場でつくっている紙製パックはフレキソ印刷という樹脂性の凸版を使った方式で印刷されている。印刷はいくつもの絵柄を基本色や特色に分けて、順番に印刷していく。パックの底の様々な記号たちは、それぞれが印刷の色、位置などの各工程を正確に行うために付けられているマークなのだ。多色印刷のパッケージを大量につくっても、基準からズレないための工夫である。次のページでは、それぞれの色やカタチの意味について具体的に説明しよう。(S.Y.)

カゴメ 野菜生活100
Smoothie グリーンスムージー
発売:カゴメ株式会社

トンボマーク

それぞれの色の絵柄の位置が合っているかを確認するためのマーク。

デザイン番号

印刷に使用している版の番号(何種類のインキを使用をしているかわかる)。

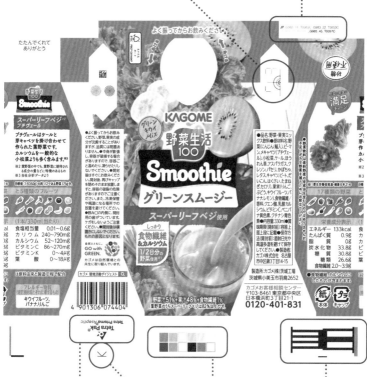

テトラパック
ロゴマーク

レジスターマーク(印刷・罫線用)

包材の印刷工程で印刷位置と罫線位置(成形時に折れ曲がる線)の位置合わせをする。

レジスターマーク(充填機用)

充填機で飲料を充填する際に黒い線をセンサーで読み取り、容器の上下の裁断位置合わせをする。

インキ色調確認マーク

印刷色が基準通りかを測定するために使用するマーク。

*これらのマークは印刷版全体の中で配置されるので、ひとつひとつのパックの中に必ずあるものではない。

いろいろな光から中身を守る容器の技術

パッケージの役割のひとつとして、「光から守る」というものがある。光を遮るなら、完全な不透明、もしくは不透明に近いくらい濃い色の容器を選ぶしかないのだが、最近は少し事情が違うらしい。

色の濃いボトルには理由がある

　人間は日に当たりすぎると日焼けしてしまい、さらに肌の内部でも老化につながるような変化が起きてしまう。だから、光から身を守るために日焼け止めを塗ったり、日傘やサングラスを身に着けることで紫外線をシャットアウトし、肌や目を守っているのだ。

　人の皮膚だけで無く身の回りの様々なものも同様に、光によって変化や劣化が起きてしまう。

　日に焼けて青っぽくなってしまったキャンペーンポスターを見ると、それがはっきりわかるだろう（赤と黄色の顔料は化合物の結合が弱いため、

光の中でも特に強い力を持つ紫外線の下に長時間さらすと、化合物の結合が破壊され、結合の強い黒と青の顔料だけが残ってしまうのだ)。

　身近なものでは、例えばお酒や調味料のびんなどは、濃い茶色や濃い緑色など色付きのものが多いが、なんとなくそうなっているわけではない。中身を光から守るためなのだ。

濃い色だけで守るわけではない

　食品以外でも、薬品・化粧品などは、紫外線によって中身が劣化したり変質してしまう成分が配合されているものも多い。

　中身の容量を見せたい、ブランドのイメージを優先させたいといった場合、明るい透明感のある容器を選びたくても、中身によってどうしても容器に遮光性が必要になってくることもある。

　例えば、美容液などには光に弱い成分が配合されているものがある。光によって変性するのを防ぐため、どうしてもある程度の遮光性が必要になるのだ。

　現在では色を濃くするだけではなく、容器を成形する際に紫外線吸収剤という添加剤を加える事により、容器自体の透明感を保ちながら中身の劣化を防ぐことが出来る技術もあり、光から中身を守りつつ、中身を見せたりデザイン性で個性を出すことが可能になっている。(U.G.)

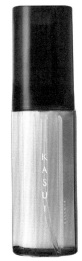

KASUI エッセンス　発売：株式会社アジュバンコスメジャパン
容器協力：株式会社三興(左)、ジュテック株式会社(右)

ペットボトルキャップに秘められた5つの工夫

日常使いだけでなく、災害用備蓄など生活の必需品になっているペットボトル。その中身を守るキャップは時代に合わせて、今も進化を続けている。

ツーピースからワンピースへ

　昔のペットボトルのキャップは、底に水色のクッションが入っていたのを覚えているだろうか？ 硬質なプラスチックキャップとPET（ポリエチレンテレフタレート）ボトルでは密閉性が弱く、ライナー材と呼ばれるクッションを敷いていた。2つの部材、つまりツーピースでできていた。小さなキャップだが、少しでも手間やプラスチックを減らすため、どうにかその工程をなくせないかとクッション無しのキャップが1999年頃に開発され、2000年頃から本格的に導入された。飲み口の内側に重なるように中足（密閉性を保つためのキャップ内側の出っぱり）を伸ばし、キャップ自体に柔軟性を持たせて、ライナー材が不要な、つまりワンピースでできたキャップができたのだ。確かに昔よりキャップ自体が薄く、やわらかくなっている。

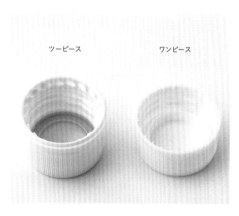

ツーピース　　　　ワンピース

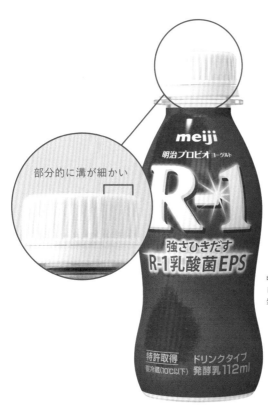

部分的に溝が細かい

明治プロビオヨーグルト R-1
ドリンクタイプ
発売：株式会社 明治

ショートハイトと開けやすさの両立

　ワンピースキャップの後は、ショートハイトと呼ばれるキャップの波が来る。海外のミネラルウォーターなどで驚くほど背の低いキャップを見かけるが、日本もこのタイプが増えてきている。理由はプラスチックの削減。材質も植物由来のものにするなど、環境への配慮も進んでいる。

　ただ、キャップが薄くなると同時に「開けにくい」という問題が浮上する。そこで、明治のR-1のような小さなキャップは、薄くても開けやすいように、キャップ外側の凹凸の高さを変化させている。なるほど、手が引っかかりやすい！

改ざん防止の工夫

キャップを開けたあとに飲み口の下に残る輪っか。これにも重要な役割がある。TE バンドと呼ばれるこの輪っかは、開栓前はキャップと繋がっていて、開栓時にブチブチと切り離される。1度切り離された TE バンドは2度とキャップにくっつくことはないので、開栓したかどうかがひと目でわかる。異物混入などいたずら防止にひと役買っているのだ。ちなみに TE とは「Tamper Evident」（不正開封防止）の略。

より開けやすくするため、ブリッジ（切り離される部分）の間隔も各社で工夫がなされている。

白い飲み口と透明な飲み口の違い

最近、ペットボトルの飲み口で白いものと透明のものがあるのも気になる。これはどちらも同じ PET 素材だが、白い方は白く結晶化させることで熱による変形を防いでいるのだ。結晶化口を使用している多くの飲料は80〜90℃の高温で熱殺菌して充填されている。オレンジジュースやスポーツドリンクなど、冷やして飲むものも殺菌のために高温で充填されるのだ。これにより長期間の保存が可能になる。最近増えている透明のものは、熱殺菌ではなく、無菌の工場で充填しているから。結晶化の工程を減らし、効率化とコストダウンを実現しているのだ。

安全に届けるための工夫

　主に、中身の充填時に加熱殺菌する（ホットパック充填）製品のキャップをよく見ると、上部にわずかな切込みが入っているのがわかる。これにも驚くべき事情があった。

　これはキャップと飲み口の間の隙間を洗浄するためのもの。工場でドリンクを充填するときに、どうしても飲み口の外側に内容液が付着してしまうことがある。キャップを閉めたあとに見えなくなるので、このわずかな付着がカビの元になる可能性がある。キャップを開けたら飲み口にカビが生えていた、ということを防がなくてはならない。

　そこで、充填した後に75℃のお湯をかけることで、毛細管現象によりこの切込みからお湯が浸透し、飲み口をきれいに洗ってくれるという。想像もつかない洗浄方法！

　私たちが毎日何気なく飲んでいるペットボトルは、多くの工夫と技術のうえで安心して飲めるようになっている。(M.M.)

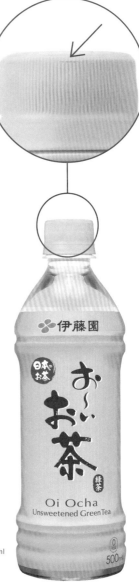

お〜いお茶 緑茶 PET 500ml
（自動販売機専用）
発売：株式会社伊藤園

しっかり密封、サクッと開栓
王冠のギザギザが21個のわけ

ビールや清涼飲料水のガラスびんに使われている王冠栓。他にはない独特の形を印象付ける周囲のギザギザの数は、世界中どこでも21個が基本だ。

王冠のはじまり

　ビールびんの栓でおなじみのギザギザのついた金属製の使い捨て王冠は、アメリカの発明家ウイリアム・ペインターによって1891年に発明され、翌年、世界で初めて特許が取得された。この発明以前、炭酸飲料を含む飲料のびんには、金属、セラミック、コルクなどが栓として使われていたが、これらでは保存や輸送中に中身が漏れたり炭酸が抜けてしまい、ときには栓が飲料を汚染することもあり中身を長時間良好な状態に保つことができなかった。そのため、ペインターの発明は飲料業界を一変させる出来事

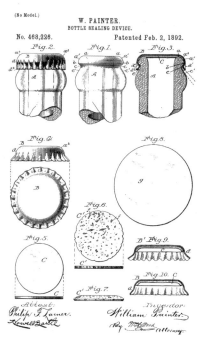

[ペインターによる王冠の特許図面の一部]

United States Patent Office. William Painter, of Baltimore, Maryland. Bottle-sealing Device. Specification forming part of Letters Patent No. 468, 226, dated February 2, 1892.

で、それから100年以上、世界中で使用されている発明品となったのだ。

　ちなみに「王冠」の名のいわれは、スカートと呼ばれるヒダの部分が王侯が戴く冠のように見えるため、ペインター自身が「クラウン・コルク」と呼んだことによる。

ギザギザの役割と数の理由

　発明時、このギザギザのヒダの数は24個で設計され、その役割は主として、炭酸飲料の開栓時に、中の空気を均一に分散させ安全を確保すること、また閉栓時、王冠をボトルネックに押し付ける際に圧力を均等に分散させてびんが割れるのを防ぐためであった。しかし24個のヒダだと栓がきつく締まりすぎて開栓しづらかったため調整が繰り返され、やがて21個に落ち着いた（現在でも大きいサイズの王冠には24個のヒダがある）。

　また当初、足踏み式打栓機で1本ずつ栓をしていたものが間もなく自動化され、機械の供給管に王冠を装填するようになると、当初の機械では、偶数ヒダの王冠はライン上を移動する際にひっかかる不具合が頻発した。それに対しても奇数である21は解決策となったようだ。

　さて、24と21、この2種類のヒダの数はいずれも3の倍数であるが、実はこれは物体を最も安定的に支えるには3点の支えが必要である、という力学原理に基づいているのだ。（M.T.）

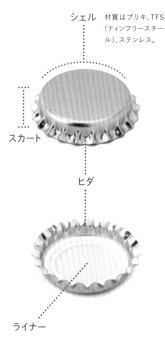

シェル　材質はブリキ、TFS（ティンフリースチール）、ステンレス。

スカート

ヒダ

ライナー
空気の流通及び中味の漏洩を防ぐ機密性を保つためのもので、材質はポリエチレン等。当初は液体が金属に触れないようにするための役割もあり、紙やコルクが使用されていた。

誰でも安全・簡単に開く
飲料缶のフタのひみつ

世界中で愛飲されている飲料缶のフタには、老若男女誰もが簡単に、そして安全に開けられる工夫が詰まっている。

飲料缶のフタの進化

　日本初の缶入り飲料は、1954年発売のオレンジジュース。付属の缶切りでフタの2か所に穴を開けて飲む構造だった。片方の穴から飲み物が出る代わりに、もう片方の穴から空気が入ることで飲み物を出やすくしていたが、上手に開けられずに噴き出してしまうこともあり、急速には広がらなかった。

缶切り式

　飲料缶のフタの革新的技術は、アメリカで開発された、缶切りなどを使わず簡単に手で開けられるイージーオープンの技術だ。日本では、1965年に初のプルトップ式缶ビールが発売された。フタの中心部のリベット（右図下）に固着したリング型のタブを引っ張り、スコアから切り外して飲み口を開

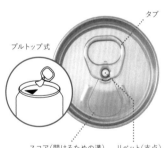

プルトップ式

タブ

スコア（開けるための溝）　　リベット（支点）

ける仕組みだった。プルトップ式は急速に広がったが、缶から切り離されたプルタブをそのまま捨てる人が多く、鳥が飲み込んでしまったり、環境保護の観点からも問題になった。

最終形態！？ ステイオンタブの登場

改善策としてアメリカで誕生した、開缶してもプルタブが切り離されないステイオンタブの飲料缶が、日本でも 1989 年に登場。タブを引き上げてスコア（下図）から分離しながらパネルの内側に押し込むという、タブが外れない革新的な技術だった。

ステイオンタブには、タブに無理なく指がかかる先端の角度、てこの原理を応用した徐々に力が入る左右非対称のスコア、どの指でも力を入れやすいパネルの凹みの深さ、といったアルミ製品ならではのテクノロジーが結集している。

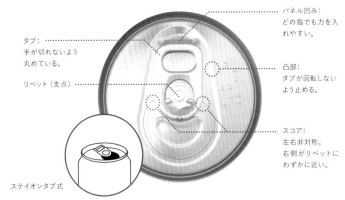

パネル凹み：
どの指でも力を入れやすい。

タブ：
手が切れないよう丸めている。

リベット（支点）

凸部：
タブが回転しないよう止める。

スコア：
左右非対称。右側がリベットにわずかに近い。

ステイオンタブ式

フルオープン式の進化

もともと缶詰に使われていたフタを全開にするフルオープン式を改良して、2021 年「アサヒスーパードライ 生ジョッキ缶」が発売された。缶の内側にコーティングされた特殊塗料によって、きめ細やかな泡が楽しめ、開口部の安全性を確保した「ダブルセーフティー構造」で、手や口を切る心配もなく飲むことができる。(S.Y.)

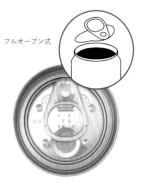

フルオープン式

ボトルの底に記されている不思議な記号はなに?

日常的に使用しているペットボトルやガラスびん。ひっくり返して底を見ていると、そこに暗号のような不思議な記号が記されているのに気付く。この記号はいったいなんなのだろう?

PETボトルのできるまで

底に入った記号とも関わってくる、PETボトルのつくり方から紹介しよう。

樹脂を溶かし、圧力をかけて金型に流し込み、冷却後取り出してプリフォーム(試験管型の形をしたPETボトルの原型)が完成。

プリフォームをおよそ100℃まで加熱。

プリフォームをボトル用金型に入れる。

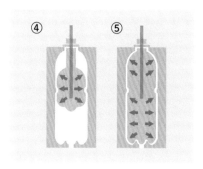

棒でプリフォームをタテに伸ばしながら、高圧空気を入れて膨らませる。

冷却後ボトル用金型を開いて、できあがったPETボトルを取り出す。

　この⑤の工程でボトルが成形されると同時に、底部分の金型に彫刻された記号も成形される。もともとは、ボトル成型会社が⑥までの工程を行い、完成したPETボトルを飲料メーカーの充填工場まで運んでいたが、空のボトルは空気を運んでいることになる。そのため輸送費を抑える目的で、近年は①のプリフォームの状態で飲料の生産工場近くまで運び、飲料メーカーが充填工場近くの自社工場で②から⑥の工程を行うことも増えている。

記号の正体はPETボトルの成型会社

　PETボトル底の記号の正体は、②〜⑥を行っている成型会社を表すマークだ。どの記号がどの会社か、下がその例だ。

　成型会社を表すマークの他にも、リサイクルマーク が底に入っているものもある。

吉野工業所　　　　　　　東洋製罐

※データ提供：東洋製罐株式会社

ガラスびんの底にも記号がある

YS　日本山村硝子埼玉工場

　ガラスびんの底の記号もPETボトル同様、製造メーカーを表す記号だ。こちらは、メーカーだけでなく工場ごとに記号が決められているので、どの工場でつくられたびんのかまで特定できる。(S.Y.)

会社	工場	記号	会社	工場	記号	会社	工場	記号
石塚硝子(株)	岩倉工場	**I**	大商硝子(株)	鳴門工場	DS◑◔	日本山村硝子(株)	埼玉工場	**YS**
石塚硝子(株)	姫路工場	**IH**	東洋ガラス(株)	千葉工場	**TI**	日本山村硝子(株)	東京工場	**YT**
磯矢硝子工業(株)	本社京都工場	SI	東洋ガラス(株)	滋賀工場	**T3**	日本山村硝子(株)	播磨工場	**YH**
(株)大久保製壜所	本社工場	◎	日本精工硝子(株)	三重工場	◆	(株)野崎硝子製作所	本社工場	Ⓝ
興亜硝子(株)	市川工場	K	日本耐酸壜工業(株)	本社工場	**NT**	柏洋硝子(株)	二本松工場	**HY**
第一硝子(株)	本社工場	◇	日本耐酸壜工業(株)	福岡工場	<u>NT</u>	(株)山村製壜所	本社工場	**Y**

データ提供：日本ガラスびん協会

技術のひみつ　022

買った後もいい仕事します②
誰でもスパッと! イライラ解消

冷蔵庫の普及とともに登場した食品用の家庭用ラップフィルム。薄い
フィルムをいかに、誰でもが使いやすくパッケージングするか、というこ
とは常にデザインの課題だった。

使いやすく進化し続けるパッケージの代名詞、
「NEWクレラップ」の細かすぎる工夫

　1960年、直方体の紙箱に入ったロール状のフィルムを引き出して使う
パッケージで、「クレラップ」は発売された。その後60年以上同じ箱型を
保ちながら、使う人の不便や手間をひとつひとつ解決するブラッシュアッ
プを繰り返し、現在のパッケージになっている。中身は薄いフィルム素材
ゆえ、過去には、うまく切るのにコツが必要だったり、切れ目がロールに
貼り付いてわからなくなってイライラしたりなど、フィルム自体の性能と
は違う、取り扱いの点での不便さがあった。しかし、こうした不便さを現
在の商品ではまず感じることはないだろう。

　また、現代の商品パッケージは使い勝手だけでなく、廃棄やリサイクル
のことも考えてデザインする必要がある。そこで、現在の「NEWクレラッ
プ」のパッケージに凝らされている9つの工夫を紹介しよう。(Y.I.)

NEWクレラップ　発売:株式会社クレハ

発売当時

① 切りやすい工夫

ラップを簡単に切るために、刃の形をV字型にした「クレハカット」を採用。

② 引き出しやすい工夫

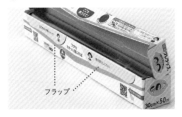

指でつまむ部分のフラップを、2枚に分け空間を開けることで、フィルムをつまんで引き出しやすくしている。

③ 巻き戻りにくい工夫

フラップに特殊なニスを塗ることで、そこにフィルムがくっ付き巻き戻りしにくくしている。

④ 廃棄しやすい工夫

プラスチック刃にすることで、指を傷付けにくく、箱からの分別も容易。

⑤ ロールが飛び出しにくい工夫

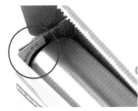

内側に折り込んだ部分が「返し」となって、ロールの飛び出しを防止。

⑥ 蓋がしっかり閉まる工夫

カチットロック® の採用で、箱側面の出っぱりが引っ掛かりになり、フタがカチッと閉じる仕組み。

⑦ 巻き戻りを防止する工夫

きちんとキレ窓 ® で、女の子が全部見える状態まで閉じてカットすると、スパッとキレイに切れる。

⑧ 握りやすい工夫

よりコンパクトなサイズにすることで、さらに持ちやすい。

⑨ カートンクラッシャブル

両脇のフラップ部分を引くと、箱が簡単につぶせる。

キャップ計量から
ワンハンドプッシュへ

2019年、花王は衣料用洗剤のアタックブランドで「Attack ZERO」を新発売。新開発の「ワンハンドプッシュボトル」を投入し、洗濯市場の革新を図った。

驚きはいつもアタックから

　アタックは1987年、「スプーン1杯で驚きの白さに」を商品コンセプトに、衣料用の粉末洗剤で世界初のコンパクトタイプを発売。その後2009年には、2.5倍超濃縮液体洗剤「アタックネオ」を発売。

　リニューアルの開発経緯として、洗濯環境の変化があげられる。吸湿、発熱などの機能性化学繊維が増加し、従来の洗剤では汚れが落ちにくい状況から、適応した洗剤の開発が急務であった。

キャップ計量から
「ワンハンドプッシュ」へ

　前モデル「アタックネオ」の容器の実態調査から、コンパクトであるがゆえに計量カップの目盛りが見づらく、こぼしたり出過ぎてボトルに戻したりするなど、使いづらいという意見が多く、新しい容器のデザインが必要だった。

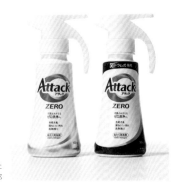

アタック ZERO　発売：花王株式会社
デザイン：作成センター 商品デザイン作成部

目指したのは、UD（ユニバーサルデザイン）の実現

　新開発の容器は、握力の弱くなったお年寄りや子どもでも簡単で楽に使え、直感的に計量できるなど、洗濯や計量に慣れていない人でも「使いやすい」を実現させた。レバーをひと押しすれば、ノズルから約5gの洗剤が飛び出る。これまでのように、いちいちキャップを開けて量って、洗濯機に投入という手間は不要だ。しかも片手で扱えるので赤ちゃんを抱いていても操作でき、洗濯物の量に合わせてプッシュ回数を変えるだけでいい。

　てこの原理を利用して開発を始め、ちょうどいい押し加減、出加減を探して1年がかり。当初は、①レバー部分を人差し指で押すもの、②洗濯ばさみのように親指と人差し指で挟むもの、③親指で押すもの（これが採用）、という3タイプで試作をしていた。発売後、「夫が進んで洗濯するようになった」「洗濯が楽しくなった」などの声が多いという。プッシュタイプという新しい容器、白を基調としたカラーリングとZEROというネーミングが、男性も普通に家事を行う若い世代に受け入れられ、ジェンダーレスな生活の象徴となっているのではないだろうか。（S.Y.）

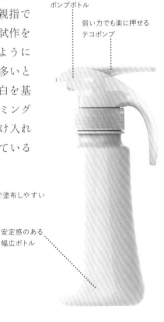

倒してもこぼれない
ポンプボトル

弱い力でも楽に押せる
テコポンプ

横位置で塗布しやすい
ハンドル

安定感のある
幅広ボトル

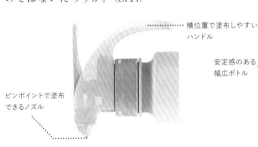

ピンポイントで塗布
できるノズル

カチッと閉まったフタの感触
この気持ちよさはどこから？

まわして閉めるスクリューキャップをどこまで閉めてよいかわからず、力いっぱい閉めて、あとで開かなくて困ったことはないだろうか？ カチッと閉まった感触のあるものとないもの、この違いはなんだろう？

違いは2つの突起にあり

　閉めたときカチッと閉まった感触のあるキャップの内側には、2つの突起がある。カチッとした感触のないキャップにはこれがない。高価格帯の化粧品などでは、キャップを開閉する行為もストレスなく、気持ちよく感じてほしいと考えており、閉めたときに手に残る感触も、大切なデザインの要素だと考えている。このカチッと感のあるタイプのキャップは「位置合わせキャップ」とも呼ばれ、「コスメデコルテ リフトディメンション」（右図）の容器のような、一体形状をした多角形容器や楕円形容器の、キャップとボトルの形の位置合わせのためにも用いられている。楕円柱型や多角柱型のキャップと容器の一体型フォルムなどの場合はもちろん、円柱型でもキャップと容器の印刷位置を合わせたいときには必須の機構だ。

コスメデコルテ リフトディメンション
リプレニッシュ ファーム ローション
発売：株式会社コーセー
デザイン：吉田雄貴、中山雄介

容器首部とキャップのはめ合わせ部
断面図

「緊張→解放→緊張」が心地よい感触として残る

　カチッと閉まった手に残る感触は、「壁を乗り越えた気持ちよさ」にある。キャップを回して閉めるときに、ボトルの首元についている突起が、キャップ内側にあるひとつめの低い「突起①」に密着して、当たりながらもがんばって乗り越える（下左図）。ボトルの突起は一瞬解放されてまたすぐに２つめの高い「突起②」にブチ当たる。今度は高さがあって乗り越えることはできない（下右図）。この一瞬の「緊張→解放→緊張」が手にカチッと閉まった感触として、心地よい実感を残してくれるのだ。「突起①」はボトルの突起がうまく乗り越えられるように高さも低く、全体に緩やか

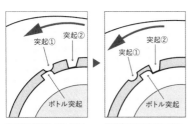

突起①に密着して当たりながらも、乗り越える。

突起②は乗り越えられない。

なカーブがついている。素材の樹脂のやわらかさを計算に入れて、がんばれば乗り越えられるギリギリの高さと角度で設計されている。それに対して「突起②」は、絶対に乗り越えられない高さで、垂直に切り立ち確実に回転を止めてくれるのだ。

オーバーキャップも同様

　化粧品の美容液など、ワンプッシュでノズルから決まった量が出る、ディスペンサー容器に使用されているオーバーキャップ（吐出部が外気に触れ、菌が繁殖するのも防ぐ目的でノズル全体を覆うキャップ）の場合も同じだ。ネジキャップ部分の小さな半球形の突起が、オーバーキャップ下部内側の全周に入れられたわずかな突起を、がんばって乗り越えて、凹みに収まる。その一瞬の「緊張→解放→緊張」が小さなカチッという音とともに心地よい閉めた実感として残るのだ。(S.Y.)

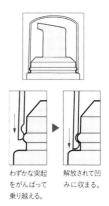

わずかな突起をがんばって乗り越える。

解放されて凹みに収まる。

どこまで細かく再現できるのか
マイクロ成形の世界

庭に飛ぶ蝶の羽をのぞくとそこには庭が広がり蝶が飛ぶ、さらにその蝶の羽の中にも庭があり……このイメージを再現するための超微細な装飾パターンを成形する技術を紹介しよう。

美しい庭に飛んできた蝶

　四季を通して咲き誇る草花の、生命感あふれる美しい庭に飛んできた、1匹の綺麗な色の羽を持つ蝶。その蝶が容器にとまった瞬間、それまで無色だった口紅に色が移り輝きはじめる。色を運んできた蝶は、羽から色が抜けてその姿を潜め、容器のどこかにとまり続ける。蝶の羽を拡大してみると、そこにもまた、蝶が舞う庭が現れる。どこまでも無限に続く世界をイメージさせる、不思議な庭。これが、2012年に発売された「コスメデコ

[実物大]

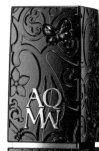

コスメデコルテ AQMW リップスティック
発売：株式会社コーセー
デザイン：コーセー商品デザイン部
+ Marcel wanders studio

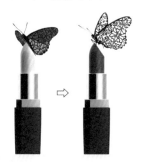

コンセプトストーリー　イメージ図

ルテ AQMW※」のポイントメイクのためのストーリー。容器全体にデザインされたパターンを、容器にとまる蝶の羽の中にも再現することが最も重要な課題だった。　※現在は新しい製品に切り替っている。

あらゆる可能性を探して試作する

　細かい装飾パターンを立体のパーツに表現するとき、まず考えるのは、フィルムへ印刷して転写する方法だ。これで実際に試作してみると、細かい表現はできているが、転写時にずれてしまうことがわかった。これでは羽の端に空白ができてしまうので、ずれても問題ないように連続パターンの図柄に変更することにした。並行して、マイクロ成形へのチャレンジを開始した。どこまで細かい成形が可能なのか、100%（原寸）・200%・300%サイズの試作型を起こして検討。その結果、当初難しいと考えていた100%サイズの微細レリーフが成形可能だとわかった。

　その後、凹凸の出方など、総合的に判断して200%のサイズを基本とし、パターンや、羽の中の蝶の位置の調整などを行い、金型成形で行うことを決定した。あきらめずにあらゆる可能性を探って実際に試作検討を重ねることが重要だ。（S.Y.）

羽の左右 7.656mm
蝶は別パーツで成形し接着

最終決定パターン

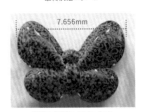
7.656mm
初期の印刷でのトライアル

オリジナル100%サイズで成形
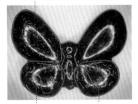
300%サイズ　　　　　　　200%サイズ

発売時には特製
ルーペ付きミラーを配布した。

中身をいたずらから守る！パッケージに仕掛けた防御策

店頭に並ぶ商品の安全を守るため、パッケージには、いたずらによる開封を阻止する様々な仕掛けが施されている。

トラップ① 開けられたらバレる仕掛け！

　食品のパッケージの一部には、いたずらで開封された場合、それがひと目でわかるように、開封面の一部が破れる仕掛けがなされている。それも、ただ単にビリビリと破れるのではなく、優しいメッセージやデザインが隠されているものがある。

　例えば、幅広く親しまれているロングセラー商品の「ポッキー」のパッケージには、ハート型が現れる。接着面にハートの切込みがあり、無理に開けるとハートの部分だけ剥がれずに残る仕組みだ。また、スナック菓子の「じゃがビー」のパッケージにはU字型に破れる切込みがある。

優しいイメージにするためにハート型になっている。
開け口以外から開けるとハート型に破れる。

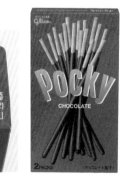

Pocky チョコレート
発売：江崎グリコ株式会社

Jagabee（じゃがビー）
発売：カルビー株式会社

Jagabee は、開け口以外から開けるとU字型に破れる
切込みがある。

トラップ② しっかり糊付けして商品を守る!

ピノ チョコアソート
発売：森永乳業株式会社

　ひと口アイス「ピノ」のパッケージの底面にはピ
ノ型の凹みがある。これは、アイスが底面の糊付け
部分から取り出せないようにしっかりと接着する
ための工夫だ。糊が付きにくい紙の段差部分にピ
ノ型のエンボスを施すことで、段差をなくし、さら
に、糊付けする部分に細かい切込みを入れ糊を染
み込ませ、強く付着させる工夫が施されている。

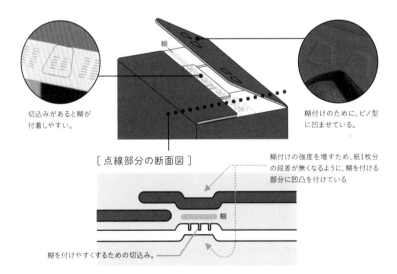

切込みがあると糊が
付着しやすい。

糊付けのために、ピノ型
に凹ませている。

[点線部分の断面図]

糊付けの強度を増すため、紙1枚分
の段差が無くなるように、糊を付ける
部分に凹凸を付けている

糊を付けやすくするための切込み。

トラップ③ 1度開けたら戻せない! 改ざん防止開け口

　開けるときにミシン目を破くパッケージは、当然のことながら1度開封したら元に戻せない。つまりこれが、未開封を証明する役割となる。現在、これまではフタ止めシールが使用されていたパッケージにも、こうした「改ざん防止」のパッケージが導入されてきている。シールの代替として環境配慮の観点からも注目されている。

各社様々なパターンの改ざん防止開け口がある

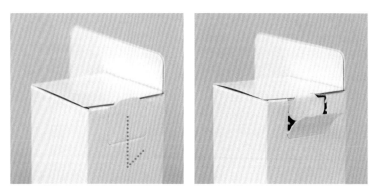

キノコ型の差込みが引っかかりロックされるので、差込みのところからジッパーを破って開封。

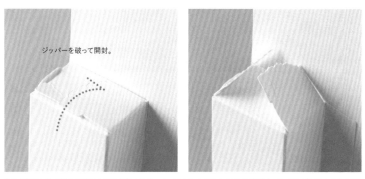

箱の奥行きの幅が狭く、側面に十分な差込みとジッパーのスペースがない箱に多く使われている改ざん防止。開け口の表記を天面に入れることができ、開け口を見つけやすい。

「うなぎ漁」タイプも

　底面から商品を押し込むだけで、うなぎ漁
の罠のように底部が「返し」となり、商品を
抜き出すことができなくなる仕組みのパッ
ケージ。上部のフタも糊付けされているの
で、ジッパーを破いて開封する。（Y.I.）

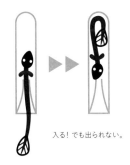

入る! でも出られない。

サンメディックUV 薬用サンプロテクト EX モイスト　発売：資生堂薬品株式会社　　　　　（構造特許：トーイン）

みなさん気付いてますか?
進化し続けるパッケージ

　パッケージには、商品を買った人が中身を使用するときに、そのまま道具として使うものも多くある。そういったパッケージは、商品を守り流通させるためだけでなく、道具として設計されている。使うときのちょっとした手間を解消する様々な工夫が凝らされているのだ。

そのまま調理道具や食器の役割も果たすパッケージ
利便性の他、新たな食シーンの創出も

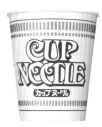

携帯性と「ながら食べ」機能が突出している「inゼリー」。食べるときに吸う力が不要のため介護食にも有効なパッケージ。

in ゼリー（森永製菓株式会社）

パッケージが鍋と食器の役割も果たすインスタント食品。食シーンの拡大と、食後の洗い物の手間をなくした。

カップヌードル
（日清食品株式会社）

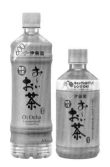

ペットボトル飲料は水筒のように持ち運びができそのまま飲める。また、キャップを外せばボトルのまま電子レンジで温められる「レンチンボトル」もある。

お〜いお茶（株式会社伊藤園）

中身を取り出すシンプルな動作の中で
必要な量が出せるパッケージ

押す力加減で注ぐ量を調節できるしょうゆ。ボトルを押すとしょうゆが出て、戻すと止まる二重構造の容器。開栓後も常温での鮮度保持機能がある設計。

キッコーマン いつでも新鮮 しぼりたて生しょうゆ
（キッコーマン食品株式会社）

ティッシュペーパーは買ってきたパッケージをそのまま部屋に置き、1枚ずつ取り出して使う。減ってきたら底面の切込みを押し上げ、中身を底上げできる。

マヨネーズはその味とともに、料理の見た目の印象を変え食欲を刺激する。現在は星形と細口のダブルキャップが一般的だが、「キユーピーマヨネーズ」350gでは、これまでの細口を、穴の径を小さくした3つ穴に変えて料理のデコレーションの幅を広げた。

スコッティ カシミヤ
（日本製紙クレシア株式会社）

キユーピーマヨネーズ［350g］（キユーピー株式会社）

必要な作業を肩代わりしてくれるパッケージ

手洗いや洗髪時に必要な泡立て作業を、パッケージがやってくれる。泡立てる手間の軽減だけでなく、人の手でつくるよりも細かく質の高い泡で、伸ばしやすさ、すすぎやすさ、効率的な汚れ落ちをかなえる。

ビオレu 泡ハンドソープ（花王株式会社）

（Y.I.）

081

第2章：表現のひみつ

誰もが知ってる赤い箱は
世界一売れてるトリックアート

立体的に重なり合った「ポッキー」の華やかなビジュアルが印象的な、誰もが知っている赤い箱。自然な躍動感と王道のおいしさを感じる写真は、実はさながらトリックアート……？

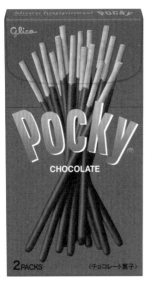

Pocky チョコレート
発売：江崎グリコ株式会社
デザイン：川路ヨウセイデザインオフィス

※ 最大のチョコレートコーティングされたビスケットブランド（2019年、2020年）。国際市場調査のデータ分類上、クリームでコーティングされたビスケットも含まれる。今回の記録にヨーロッパで販売する「MIKADO」は含まない。

16本のチューチュートレイン

　「チョコレートコーティングされたビスケットブランドの世界売上 No.1」としてギネス世界記録™に認定※を持つグリコの「ポッキー」。1966 年の誕生以来、数回のリニューアルを経た現在のパッケージデザインは、ぐるりと広げながらグラスにディスプレイしたような、華やかなポッキーの集合写真が印象的だ。

　高さの中心あたりを起点に、丸く開くように組まれたポッキーたち。よく見ると、あれ？ すべて同じ長さ。「長さが同じって当たり前でしょ？」と思ったそこのあなた、想像してみよう。もし上から見たとき円形に広がっているなら、ポッキーたちは、前後左右やその間を埋めるように傾いているということ。そうなると、左右に傾いているポッキーを正面から見ると、1本1本の長さは同じに見えても前後

① 正面図　　②正面から30度回転　　③正面から60度回転　　④真横から見た図

に傾いているポッキーは、それに比べて少し短く見えるはず。いわれなければ自然に見えるこの写真のポッキーたち、本当は、上の4枚の写真のように左右にのみ角度を変えて傾きながら並んでいるのだ。つまり縦に並んだダンサーたちがお互いの左右から顔を出し合うあのダンスのごとく。手前から1本1本ピントを合わせて撮影し、組み合わせ、円形に自然に広がったかのように見せるために、繊細で微妙な調整を重ねている。

小さな光、3色のバランス

さらに細部を見てみると、プレッツェルとチョコレートの境目に、さりげなく、そして控えめに入ったひと筋の細いハイライトがある。このわずか0.3mmの光が、無意識のうちにチョコレートの絶妙な肉厚感を、そしてその肉厚分のチョコレートの香りと味を、私たちに想像させるのだ。気付かれないことが前提。しかし確かな効果を発揮する。これはとても誠実なトリックアートかもしれない。

そして、ポッキーの色といえば赤。その色味はデザインをリニューアルする度に「チョコレートのブラウン」「プレッツェルの黄色」「箱の赤」の3色バランスをふまえて検証されていて、現在の「赤」は写真のポッキーが「16本」で箱が「このサイズ」であるがゆえにこの色味なのだ。

162mm × 90mmの赤い箱は、メーカーとデザイナー両方からの愛がつまった、さながら赤いキャンバスだ。(S.M.)

「ホント」を伝えるための「嘘」 味噌汁写真のひみつ

豆腐に油揚げ、茄子、大根。味噌汁パッケージのイメージ写真には、食卓の定番らしいさりげないたたずまいの中に、おいしさと事実をきちんと伝えるための工夫が詰まっていた。

味噌も具も、ホントは沈む

フリーズドライのお味噌汁は、味噌と具のバリエーションの掛け算で、今や数十種類がひしめく世界。味の違いを表すテキストとともに、イメージ写真も情報を伝える重要なデザイン要素だ。

「マルコメ 美麻高原蔵 二年味噌仕立て」シリーズのパッケージも、赤い汁椀に盛り付けられた上品な味噌汁のイメージが目をひく。盛り付けも美しく、思わずほっこりするその姿。しかしよく考えると、現実にこんな味噌汁を見ることはない。まず具材は沈む。放っておくと味噌も沈む。かつては、味噌汁を高速でかき混ぜて遠心力をつけ、具が浮いて味噌がいい具合に混ざったところを撮

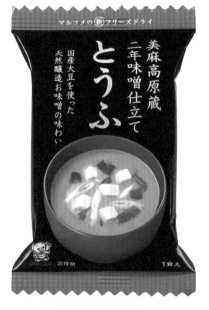

美麻高原蔵二年味噌仕立て
発売：マルコメ株式会社
デザイン：川路欣也

る手法を試したりしたそうだが、動く被写体にピントも合いづらく、具の位置も決まらない。今は介護食用のゼリーで味噌汁にほどよいとろみをつけ、そこに具材を並べているとのこと。具材は、実際につくった商品からひとつひとつ取り出して並べ、どの食材がどんな形でいくつ入っているかを確認し、生の食材で再現している。その際、具の種類だけでなく、サイズ、切り方、数を実際の商品にできるだけ忠実につくる。

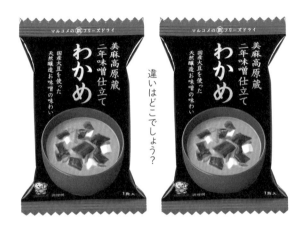

縁の下の小さな力持ち

　味噌汁が入っている赤い塗り椀にも、実はささやかな秘密がある。上の2つのパッケージの違いがわかるだろうか。そう、左のパッケージのお椀には下に台座、いわゆる「高台」が見えており、右のパッケージの椀にはそれがない。ほぼ真上から撮影したこの写真の角度では、実際には右のように高台は全く見えない。しかし商品をデザインするときにほんの少しそれを見せることで、この1杯の味噌汁がきちんと完成して見える不思議。

　商品の「ホント」を魅力的に伝えるための工夫から生まれた「嘘」は、情報を正確にわかりやすく、さらにはおいしさや味噌汁の持つあたたかな存在感までも、この小さなスペースから私たちにしっかりと伝えてくれている。（S.M.）

やさしく目立つ 「やさしいお酢」のパッケージ

やさしいデザインなのに強アピール？ 新ブランドのつくりかた。
大激戦の売り場で戦うには、商品と同様にパッケージデザインにもそれまでとは違った視点が求められた。

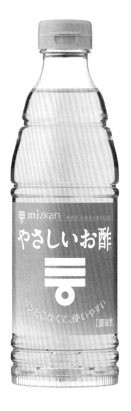

やさしい顔での強いアピール

　食品売り場の棚は常に大激戦。そんな中から消費者はほんの一瞬で大量の商品を見分けている。

　「やさしいお酢」は、やさしくわずかに味を整えた、生酢の代わりにも使えるという、新しいカテゴリーのお酢として生まれた。

　やさしい味の商品の特徴は、やさしい顔をしなくては伝わらない。しかし、同じ売り場に並ぶ商品たちは、まるで絶叫するように強い色や形で自分をアピールしている。目立たなければ、一瞬のうちに見過ごされてしまう。やさしい顔での強いアピールは、なかなかの矛盾だ。

　そしてさらには、今までとは違う「新しいお酢」という顔をしていなくてはならないのだ。

やさしいお酢
発売：株式会社Mizkan

文字と色だけの、まるでデザインされていないようなラベル

そこでデザイナーは、文字と色だけの、まるでデザインされていないかのようなラベルを考えた。

赤やオレンジ系が圧倒的に多い食品売り場で、それらと全く反対の色である緑色を選ぶ事で、「緑」というやわらかな色合いが、やさしい印象を感じさせながらも、やさしく目立つように計画した。

売り場に並んだ商品を簡単にイメージした図。

様々な強い色や形でアピールする商品が多い売り場で、ぽつんとひとつの色だけがあると、やさしく目立つものだ。そして文字だけの「デザインしてない感じ」が、今までの商品とはちょっと違う印象を醸し出し、「新世代のお酢」という新しいブランドとしてのデビューに成功した。

その後発売から10年以上たち、基本は変わらないまま、穏やかに市場に定着した。やさしい顔の緑のボトルは、売り場の片隅でひっそりとアピールを続けている。（K.O.）

虫の絵がダメなあなたのための 脱皮する缶!?

中身の効能を伝えるのはパッケージの重要な役割。でもときに、それが
あまりうれしくない場合もある。そんな消費者の思いに応えた予想外の
デザイン。

「脱皮缶」登場

　原色をベースに昇天するゴキブリのイラスト
が描かれた殺虫剤のパッケージは店頭で目立
ち、いかにも効きそうで心強い。しかし、名前
を口にするのも避けられ、ときに「G（ジー）」
と呼称されるほどに好ましからぬ害虫は、たと
えイラストでもプライベートスペースには存在
してほしくない、という人も多いのではないか。
　そこで登場したのが、それまで拾えていな
かった消費者のそうした心情をすくい上げ、商
品として実現させた、金鳥の「脱皮缶」である。
　2018年2月「ゴキブリがいなくなるスプ
レー」のリニューアル、「ゴキブリがうごかな
くなるスプレー」の新発売でお目見えしたこの
「脱皮缶」は、表面の絵柄や文字を剥がしてシ
ンプルなデザインにできるのだ。

脱皮前

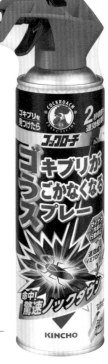

コックローチ
ゴキブリがうごかなくなるスプレー
発売：大日本除虫菊株式会社

　これは従来、直接缶に印刷していたデザインをシュリンクフィルムに印刷して缶を覆うことで、購入後に容易に剥がせるようにしたもの。ここで使われているシュリンクフィルム自体は、ペットボトルなどでお馴染みのものだが、表面のデザインが必要なのは消費者が購入するまで、と割り切ってこれを缶に採用し、剥がせることを売りにしたデザインなのである。もちろんフィルムを剥がした後の缶には成分や使い方、使用上の注意などの表示があり、誤使用などがないよう配慮されている。

　なお脱皮缶発売後、当初の売り上げは2商品合わせてそれまでの1.7倍にもなったそうだ。

脱皮中　　　　　　　　　　　　　　　　　　　脱皮後

従来の、ビジュアルイメージで効能を訴求するグラフィックが印刷されたシュリンクフィルムを剥がすと、シンプルなデザインになる。

「脱皮缶」に続け

変身前

この「脱皮缶」に着想を得たのが、サラヤの「ハンドラボ 手指消毒スプレーVH」と「ハンドラボ 手指消毒ハンドジェルVS」のリニューアルデザイン（2019年9月）で生まれた「変身ボトル」だ。

店頭用のデザインでは、対ウイルス効果を訴求する消毒の銀と衛生の青でメッセージを伝えアピールし、家庭では、ラベルを剥がすと現れる透明なボトルが、インテリアに馴染むデザインとなっている。（M.T.）

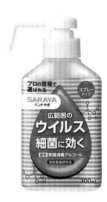

変身中

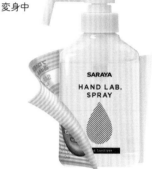

変身後

ハンドラボ 手指消毒スプレーVH
発売：サラヤ株式会社
デザイン：田中一興
ボトルデザイン：小林美子

表現のひみつ　005

淹れたてのお茶の美しい
緑色を楽しんでもらう工夫

2020年4月、「サントリー緑茶 伊右衛門」がリニューアル。発売と同時に数量限定で、ボトル首部分に原料などを記載した紙製のタグを取り付けた「ラベルレスボトル」の店頭販売を行った。

崖っぷちの大型リニューアル

　2004年、竹をモチーフとしたデザインのボトルで、京都の老舗茶舗福寿園と共同開発した「百年品質、上質緑茶」をコンセプトとしていた伊右衛門は、2019年にはコンビニエンスストアから姿を消す直前まで売り上げが悪化。崖っぷちの状態だった。しかしリニューアル後の2020年、コンビニエンスストアでは緑茶カテゴリーで首位争いをするまでに回復。スーパーでの売上は1位になった。

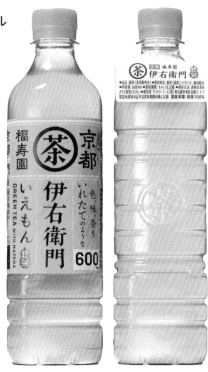

サントリー緑茶　伊右衛門
発売：サントリー食品インターナショナル株式会社
デザイン：西川圭、玄覺景子、水口洋二

リニューアルのポイントは、淹れたての美しい緑茶の色

　リニューアルの最大ポイントは、お茶そのものの液色。新技術による「淹れたてのおいしそうな鮮やかな緑色」こそが、他のお茶製品に対する優位点であり、商品のデザインも、キャンペーンによるコミュニケーションも、すべての核は美しい緑茶の色を見せることにあった。ラベルレスボトルの発売も、目的はキャンペーンとして、緑色を店頭で最大限見せるための施策だ。

ラベルを剥がして緑茶の色を楽しんでもらう工夫

　店頭で液色を最大限見せるために、これまでは容器全体を覆っていたフルシュリンクラベルを、幅の狭いロールラベルに変更。角の剥がし口を引っぱるだけで、簡単にラベルを剥がすことができ、このラベルの裏面には、全8種類の縁起のいいモチーフが出てくる仕掛けを施した。このことは、発売時にはあえて公表しなかった。人は与えられた情報よりも自身で気付いたことの方がうれしいし、誰かに伝えたくなる。それを見た人は自分でも試しに購入したくなるものだ。実際、SNSで拡散され口コミがじわじわと広

ラベル裏面(柄の一部／2020年)

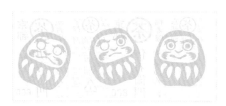

だるま

京野菜(縁起のいい野菜たち)

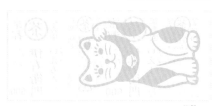

招き猫(一福さん)

ラベル裏面（柄の一部／2022年）

六瓢（語呂遊び「無病」）

眠り猫

金太郎

まった。人気が出たため、2020年後半からはさらにおみくじも付け加え、絵柄も更新している。

　ボトルにも、丸茶のマーク以外の面に招き猫、ダルマ、亀の3つの縁起物がエンボスで入っている。ボトルそのものが素敵でラベルを剥がして持ち歩きたいと思わせることで、美しい緑色は様々なところで人目に付くようになり、また意識せずに自然と分別廃棄も行われていく。パッケージを起点としたUXデザイン（ユーザー体験を設計するデザイン）といえそうだ。（S.Y.）

わかりやすい、わからない、効きそうな表現のいろいろ

明快でわかりやすいデザインが魅力的とは限らない。なんだかよくわからないけれど引かれてしまうパッケージデザインも確かにある。デザインを担当した TSDO にそのひみつを聞いてみた。

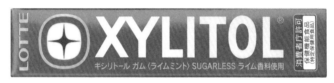

キシリトールガム
発売：株式会社ロッテ
デザイン：株式会社TSDO

わかりやすい「歯にいい」=「デンタル」

　「歯にいい」という全く新しい特性から、TSDO を主宰する佐藤卓さんは、「デンタル」というメタファー（隠喩）を思いついたのだそう。つまり、チューインガムや菓子をデザインするという通常のアプローチではなく、歯磨き粉のパッケージデザインをするようにデザインし、その後、チューインガムとして成立するかどうかを検証するという手順である。当初は粒タイプのガムの他にタブレットなどの 4 つのタイプが発売されることが決定していたので、店頭で別々の所に置かれることを想定して、それぞれが同じブランドであることがわかるようにシンボルマークを付けることにしたのだ。一方、チューインガムのロッテとしての「王道観」も重要な検討項目だ。競合他社から同時に発売されることも想定して、この独自のアプローチと王道観を持ったデザインが必要であると考えた。

シンボルマーク デンタルのキーワードに基づき、奥歯を上から見たところをシンボライズ。コンビニエンスストアで横に置かれてもキオスクで縦に置かれても、同じに見えるようにデザインした。

ロゴ デンタルのキーワードに基づき、清潔、冷たい、無菌などのイメージでロゴを制作。大きく扱われても爽やかに、小さく扱われても潰れない太さに調整した。XとYの間がどうしても離れるので、そこだけをつないでわずかに個性を付けている。

XYLITOL®

色と輝き キシリトールは白樺の樹液などから採れる原料であるため、冷たい色の中でも緑を選択。ただし緑はやさしい印象であるが、店頭では目立たないため、粒タイプの外装包材に使用される予定だったアルミ箔の"輝き"を利用することを思いついた。

わからないけど効きそうなもの

　同じく TSDO がデザインした「ゼナ」のデザインコンセプトは「わからない」である。「滋養強壮ドリンク」は疲れているときなどに飲むが、そんなとき、人はどんなものに引き付けられるのだろうか。それを考えると、よくわかるものよりも、何だか「わからないけど、効きそうなもの」に引き付けられることに佐藤さんは気付いた。すぐに元気を取り戻したい、藁をもつかみたいときに人は、「わからないけど効きそうなもの」に引かれるのである。神頼みに近い心境といえる。

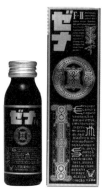

　そこで、この「わからない」というコンセプトでシンボルマークなど全体を制作した。メインアイテム以外は、その後もメーカー内でこの「わからない」というコンセプトに則ってデザインが続いている。(S.Y.)

ゼナ F-II　発売:大正製薬株式会社
デザイン:株式会社 TSDO

デフォルメ具合と
ちょうどよいサイズ

中身の味・美味しさを伝える食品パッケージ。店頭でずらっと並んでいると、詳細よりも、フィーリングで選んでいることが多いのではないか。だが、デザイナーは意外なことを気にしながら表現している。

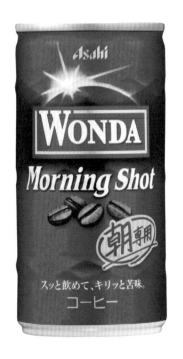

ワンダモーニングショット
デザイン：株式会社ベネディクト

デフォルメする理由

　ころんとした茶色い楕円形の中央にひと筋凹みのある、こんがりとした質感。この画を見たら、おそらくだいたいの人がコーヒー豆だ、と認識できるだろう。

　しかし実際のコーヒー豆は、色自体もかなり黒っぽく、ヒビ割れているものが多く混ざっていたり、シワが入っていたりと、よく見ると案外グロテスク。

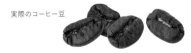
実際のコーヒー豆

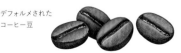
デフォルメされた
コーヒー豆

　また、ジュースやお菓子で登場するキウイやパイナップルなどは、果皮の外観だけだと、さほど美味しそうではない。

　つまり実際パッケージにこうした食材の画を入れるときには、「本物と比べると全然違う」というほどに、しっかりデフォルメするぐらいがちょうどいいときもあるのだ。

小さい食品の写真のサイズ

　多くのパッケージに使用されている画は、原寸よりも小さく表現している（大きいものを縮小している）ものがほとんどだ。大きいものが小さく表現されている場合は、それが何かをきちんと認識できるし違和感はないのに、小さいものを大きく表現すると、恐怖を感じたり、違和感を覚えることがある。

　こだわりの原料なので忠実な表現で大きく入れて強く見せたい！ という考え方はもちろん正しいのだが、実際には、現物よりも大きくしたり忠実に表現すると、ものによっては逆効果になってしまう表現も多い。

　例えばコーヒー豆は、「微妙に大きいコーヒー豆」にしてしまうと、コーヒー豆とは認識できるものの、なんとなく違和感を覚えてしまうのだ。（U.G.）

実際のコーヒー豆のサイズ

微妙に大きいコーヒー豆のサイズ

輪切りのオレンジのひみつ
できる表現、できない表現

普段、何気なく手に取ってレジに持っていく果汁系飲料。棚には様々な果汁率の飲料が並んでいるが、その写真やイラスト表現には意外な秘密が隠されている。

100%と1%、できる表現・できない表現

　スーパーやコンビニエンスストアでおなじみの果汁系飲料。実は、その果汁の含有率によって、写真やイラストの表現が制限されているのはご存知だろうか。

　できるだけ美味しそうなシズルを表現したい。パッケージデザイナーにとって、果汁入りの飲料をデザインするうえで、叶えたい表現のひとつだ。特に果物ならば、輪切りにしたり果皮を剥いたりして、果実のみずみずしい中身を見せたいと思

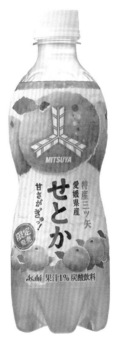

果汁1%
特産三ツ矢
愛媛県産せとか

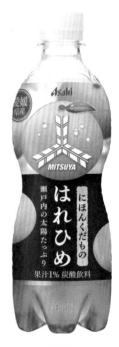

果汁1%
三ツ矢 にほんくだもの
愛媛県産はれひめ

うのは、至極真っ当な考えだ。だが、単純にそうもいかない。果汁系飲料の場合、果実の中身を見せる表現は、果汁が100%のもののみと法律※で決められているのだ。※果実飲料等の表示に関する公正競争規約及び施行規則

5%未満、ギリギリの表現

果汁率が低い場合（例えば5%未満）、表現にもかなり制限がかかってくる。輪切りにするのはもってのほかで、果皮にリアルな質感を付けることはもちろん、立体感を出すためのハイライトもNGとなることがある。その場合、果実のシズル感を出すのはとても難しい。そこで、水滴をリアルに表現しながら果皮の周りに飛ばしたり、表面にまとわせたり、氷を果物の近くに配置したり、様々な工夫を凝らし、果物とは別のシズルを使ってフレッシュさを表現することで、「おいしさ」のイメージを伝える。

条件をしっかりクリアしつつ「美味しそう」と手に取ってもらえるビジュアルには、意外な苦労が隠れている。（U.G.）

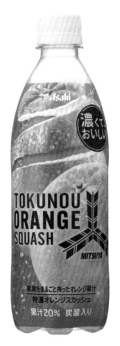
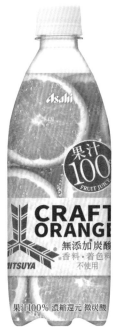

果汁20%
三ツ矢
特濃オレンジスカッシュ

果汁100%
三ツ矢
クラフトオレンジ

デザイン：株式会社ベネディクト

101

特別な「Meltykiss」のデザイン「Meltykiss snowgift 」

冬の定番「Meltykiss」が、ギフト商品として限定発売された。この、誰かにプレゼントしたくなるようなプレミアム感あふれるパッケージデザインには、どんなひみつがあるのだろう。

誰かに贈るギフトのために

　「Meltykiss snowgift」は、明治「Meltykiss」を百貨店用に開発したギフトチョコレート商品である※。

　毎年、一般量販店で販売される商品とはガラリと様相を変え、お客さまが、誰かのためや自身のためのギフトとして購入したくなるよう仕立てる必要性が、この「Meltykiss snowgift」に課せられたお題であり、特徴だ。

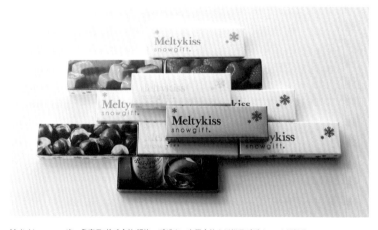

Meltykiss snowgift 　発売元:株式会社 明治　デザイン:有限会社小川裕子デザイン　小川裕子

　デパ地下で売られるチョコレートのパッケージに求めたのは、ハレの日の気分である。箱のサイズ感も重要視した。価格とともにサイズは、誰かにプレゼントするときには大きすぎると相手に重く、小さすぎると少々心許ない。そこで、商品がきちんと収まるスタイリッシュなバータイプの形状を選択した。これであれば気軽に誰かに差し上げることができる。さらに百貨店で売られている他社のカカオショップブランドとの差別化も意識し、オリジナルの特徴を出すよう配慮した。※現在は販売していない

「雪のようなくちどけ」の世界をつくる

　「Meltykiss」の特徴は「雪のようなくちどけ」であり、象徴として使用しているのはオリジナルの「結晶マーク」だ。そこで、パッケージに使用する紙には粉雪を連想する手触りの紙を使用。そして色メタリック箔を用い、フタ全面に「Meltykiss snowgift」のロゴと雪の結晶とで、華やかさと「Meltykiss」らしさを象徴的に表現した。さらに部分的に結晶を空押しし、雪が立体的に盛り上がっている様を加えた。これにより、華美なデコレーションをしなくても、明るく晴れやかな気持ちと新雪のようなキラキラした「Meltykiss」の世界を感じることができる。

　裏技は味表現だ。身箱（底側

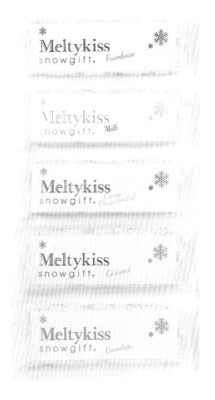

の箱）のみに、キャラメル・ショコラなどそれぞれの味を大胆に写真で表現した。これは買った人、もらった人にしかわからないしかけである。開けたときに気付き、ビジュアルとカラフルさでドキッとさせる、楽しい隠し技である。この商品は口どけのよさが特徴であり、さらに味展開の豊富さにより選ぶ楽しさがある。味表現は、イラストや写真、文字を表面に出せば簡単に伝わるが、ギフトとしては説明的すぎるし価格帯に見合わない。そこで引き算の美学を用いて表面から絵柄を削除した。そうすることで、陳列ブース全体が白い雪の世界に包まれ「Meltykiss」のイメージを伝えることに成功した。（H.O.）

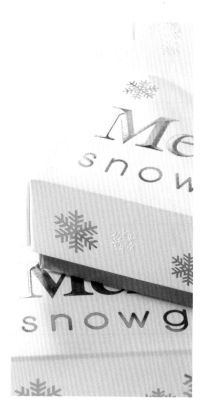

表現のひみつ　010

必要な要素だけに削ぎ落とす
ミニマルデザインのひみつ

一見同じシンプルに見えるデザインにも、ただの単純形体と、それとは違う圧倒的な存在感を持つミニマルデザインが存在する。シンプルとミニマル、一体なにが違うのか、デザインのひみつを解き明かしたい。

「B.A」のデザイン

　「B.A」は、最先端の生命科学研究理論を搭載した革新的なアンチエイジングスキンケアシリーズ。細胞の眠っている部分にアプローチし、肌が本来持っている生命の力を呼び覚ますというコンセプト。新たな可能性を広げる商品として、生命の持つ美しさに着目。これを受けて、しなやかで力強い生命感を感じさせるデザインを目指し、パッケージにも生物が成長し、変化していく伸びやかな躍動感を、徹底したミニマリズムの追求により表現している。

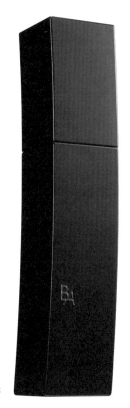

B.A　ローション

発売：株式会社ポーラ

デザイン：ポーラブランドデザイン部

ミニマルデザインのこだわり

　このパッケージデザインで重要なのは、必要な要素だけに削ぎ落とし、「B.A」の世界観にとって本当に必要なものだけで構成すること。最終的に、生命美を曲線の動きだけで表現したことで、それが見るものの想像力を掻き立て、手にしたひとりひとりに、それぞれ多様で奥深い価値観の美を生み出すことに成功している。

　この曲線以外は硬質でスクエアなデザインに徹し、また、アイテムひとつひとつを、それぞれ異なる動きを感じさせる造形にすることで、生命の多様な進化の広がりを表現。通常は、異なるパッケージでも同じ位置に配置するロゴを、あえてバラバラな位置に配置することでリズミカルになり、生命の広がりに奥行きを与えている。まとめて置いたとき、パッケージ同士の間に生まれる空間さえも美しく見えるようにこだわり、シリーズ全体でよりダイナミックな生命感を感じさせている。

　ミニマルなデザインを日々使用することは、茶道と通じるものがある。茶室という狭い空間で手間隙かけて行う行為と、緊張感のある硬質な容器と空間で背筋を伸ばして美しくなる時間を持つことは似ている。

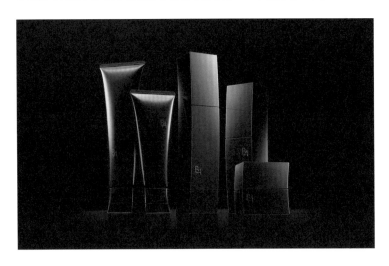

ミニマルデザイン実現のための技術

　ボトルは特殊な成形技術を駆使し、ブロー容器（加熱した樹脂を型に入れ、樹脂の内側から空気を吹き込む成形方法で作成した容器）でありながら通常不可能と思えるレベルの高精度な美しいフラット面を維持しつつ、中身の入る内側底面の形状をすり鉢状に制御。デザイン性と、中身が最後まで出てくる機能を高いレベルで実現させている。

　色は、生命の多様性を象徴する色として、すべての色を内包する「黒」を採用。これを統一したキーカラーとすることで、より造形を際立たせ、強い個性と存在感を与えている。

　また、異なる素材や透明度でも同じ「黒」の印象を与えるよう、黒い透明塗装やグラデーション塗装を施すなど、一体感のある黒に見えるために最高の技術を駆使している。

彫刻的と工芸的

　ポーラのデザインには、「彫刻的と工芸的」という考え方がある。「彫刻的」とはつまり、化粧品をつくるのではなく「化粧品が置かれた空間の価値」を生む、ということ。対して「工芸的」とは、「物そのものの絶対価値」を提供すること。「工芸的」の代表としては、美容液「B.A グランラグゼ III」のデザインがある。（S.Y.）

B.A グランラグゼ III　発売：株式会社ポーラ
デザイン：ポーラブランドデザイン部

シズル感を伝える形状①
美容理論を感じる立体表現

パッケージデザインで重要な、おいしさなど中身の臨場感を際立たせる「シズル表現」。グラフィック的な表現を指すことが多いが、「ブランド独自の美容理論」を表す立体表現としてデザインした例を紹介する。

生体の持つ美しさには、すべて法則がある

　「est」は、細胞ネットワークに着目した美容理論で、64通りの肌質に対応するブランドとして2000年に誕生した。ブランドの美容理論は「生体の持つ美しさには、すべて法則がある」というもの。例えば、細胞ネットワーク、ツヤのある毛並、規則正しく並んだ種子など、美しいと感じるものにはすべて法則がある。

　パッケージのデザインコンセプトは2つ。美容理論そのものと、花王がブランドのDNAとして持つ「サイエンス」をデザインとして昇華させること。

花王est(ベースメイク)
発売：花王株式会社
クリエイティブディレクション：田島久美子(花王)、美澤修(omdr)　アートディレクション＆デザイン：東海林小百合(Sayuri Studio, inc.)　デザイン：大水健一郎(omdr)、中川萌

美の螺旋（HELIX）

デザインのキーモチーフとして選定したのは、秩序だって設計された「美の螺旋（HELIX）」。螺旋がつながって織りなす造形美は、無限の美しさ、そして抽象的にキメの整った「肌の美の法則」を感じるデザイン設計からつくりだされている。形状の基本コンセプトは「ひとつの形状と曲線」で、それを規則正しくリピート、複製して生まれるパターン、という考え方だ。

スケッチから、3DでHELIXの表現を検証。螺旋形状は、繊細な凹み形状を規則正しく並べる事によって生まれる「可変の稜線」をest独自のHELIXのシズル表現とした。また加飾は、ツヤ・ハリ・発光感のあるなめらかな仕上がりを感じ、かつモードで上質な洗練を感じる「メタリック・ダークブラウン」を選定。

様々なパターンの大きさ、向き、また彫りの深さや消え方についても検証し、規則正しいHELIXパターンが浅くなり消えていくデザインを選択。箱にもHELIXの形状パターンを施し、estのデザインコンセプトを表現している。（S.Y.）

パターンの考え方のスケッチ。

3DにてHELIXの表現を検証。

彫りの深さ最大1.5mm　右に彫りが消えていく。

コンパクトケースでも様々なパターンの大きさ、向きを検証。

外箱にもHELIXの形状パターンを施している。

シズル感を伝える形状②
メイク行為を表す立体表現

パッケージデザインで重要な、おいしさなど中身の臨場感を際立たせる「シズル表現」。グラフィック的な表現を指すことが多いが、「メイクする行為」を表す立体表現としてデザインした例を紹介する。

Dipped in metal（金属に浸した／金属をディップした）

「DECORTE ポイントメイクアップシリーズ」のデザインコンセプトは、"Dipped in metal"。物体が溶けた金属にディップされメタライズ（金属化）された様子で、肌がメイクによって輝くことのメタファー（暗喩）である。パッケージデザインに際し、輝きを装うことの開発チームの具体的な共有イメージビジュアルとして、「人が薄い金属のコスチュームを着ている画像」を掲げ開発を進めた。

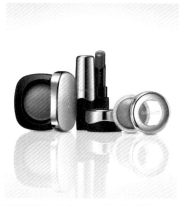

DECORTE Point Make Series　発売：株式会社コーセー
デザイン：コーセー商品デザイン部＋Marcel wanders studio

溶けた金属のプールに容器を浸す

Dipped in metal を化粧品容器としてどのように表現するか。考えたのは、溶けて液体となった金属のプールに容器を浸したときの、垂れ具合や動きをデザインとして表現することだった。溶けて自在に形を変える金属

の動的な表現が、自在に姿を変えるメイクする行為のイメージとリンクするとも考えた。

　実際にデザインを立体化していくと、この金属の垂れ感や動きの表現は、メタリックな輝きによって独特な魅力を効果的に見せることがわかった。メタリックのカラーリングには、ポイントメイクの彩りを想起する少し甘さのある色味として、ローズゴールドを選択し、手に収まる波打つユニークな形状は、上質さを感じる仕上がりとなった。

Dipped in metal のイメージビジュアル。

「金属のプールに浸して垂れているイメージ」メイクで装飾するように容器も金属の装飾をまとう。

　デザインするうえで試行錯誤したのは次の2点だ。コンパクトケースなどフラットで厚みのない形状のものとマスカラなど棒状のものでは、金属の垂れ感や動きの表情を変える必要があることと、わかりやすく大胆な動きの表現と使いやすさの共存・両立をさせることだ。これには、お菓子などをディップしている画像や垂れる液体の様子などを参考にして、各容器に合う形状を模索した。

容器形状とディップする方向や色を模索。

各アイテムの金属の垂れ具合や動きを検証。

　独特で少し特別な容器のデザインには、クオリティの高いメイク商品を使用しているという満足感と、まさに溶けた金属があふれ出すように、フレッシュでホットなカラーを自在に操っているという充足感に包まれてほしいという願いが込められている。(S. Y.)

始まりはエンドレス柄が生み出す個包装の多様なデザイン

日本のチョコレート業界に新風をもたらした「meiji THE Chocolate」。
そのパッケージデザインのひみつを紹介しよう。

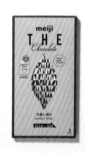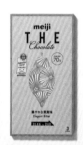

カカオポッドのデザイン

　日本人ならではの繊細さで、世界を驚かせるチョコレートをつくりたい。そんな想いで様々な原産国に足を運び、見つけた良質なカカオの樹。そこで採れたカカオ豆の味や香りを最大限に引き出すために工夫を重ね

て、2016年9月、THEという冠を自信を持って付けられ誕生した「meiji THE Chocolate」。「Bean to Bar」の考え方を体現する商品として、その顔であるパッケージデザインはカカオポッド(カカオの実)をモチーフとし、原材料へのこだわりとクラフト感を感じさせる強い個性を放っていた。このデザインは若い世代を中心に話題を呼び、SNSでリユースの姿を投稿するなどのブームになった。

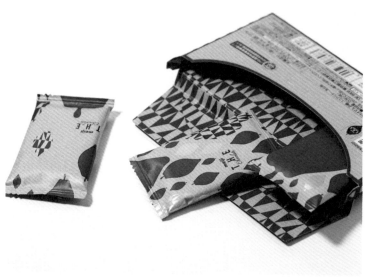

meiji THE Chocolate　発売:株式会社 明治　アートディレクション:鈴木奈々瀬(株式会社ライトパブリシティ)
プロデュース:古瀬恭子(株式会社プロモーションズライト)

どこでカットしても別の柄になるエンドレスデザイン

デザインへのこだわ
りは、箱の中の個包装に
も貫かれた。品質のイ
メージを考えて箱のデ
ザインをシンプルな印
象にしている分、箱を開
けたときに買った人の
気持ちが上がるような
工夫が施された。3個の
個包装それぞれが異な
るデザインで主張しな

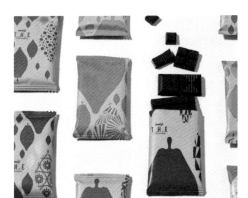

個包装の多彩なデザイン

がらも、華やかなひとつの世界観をつくり出しているデザインだ。一旦は
生産コストに合わず諦めそうになったが、柄や大きさの違い、疎密を付け
ることによって、どこでカットしても3つの個包装が別の柄となるような
エンドレス柄に。おかげでこのプランが実現できた。小さなカカオが大き
なカカオになるようなイメージは、絵本「スイミー」の印象から来ている。
このことは、買うたびに柄が違うという、商品にさらなる魅力を与えた。

エンドレス柄の個包装印刷物

その先を見つめる

　商品の成功を社会に還元すべく、明治では、商品を通して原産国の生産者に様々な支援活動を行っている。2022年9月の商品リニューアルの際には、カカオ産地の循環をイメージさせるパッケージデザインを採用し、産地と消費者のサステナブルなつながりを訴求するものとしている。(S.Y.)

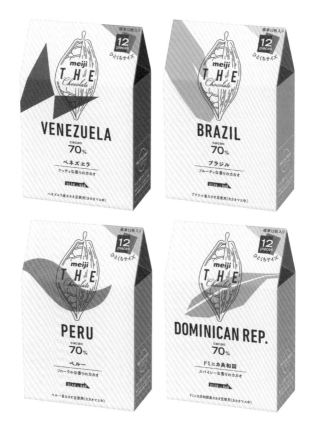

meiji THE Chocolate（2022年）　発売：株式会社 明治
アートディレクション：鈴木奈々瀬（株式会社ライトパブリシティ）　プロデュース：古瀬恭子（株式会社プロモーションズライト）

生命を吹き込む文様
資生堂唐草のひみつ

資生堂を象徴する大切なビジュアルイメージである資生堂唐草。時代やデザイナーによって少しずつスタイルを変化させながら、1920年から資生堂の商品や広告に用いられている。

資生堂と唐草

　資生堂のデザインエッセンスは、創業期に重なる 19 世紀末を彩ったアール・ヌーボーに求めることができる。ガレやラリックといったこの時代の作家たちによる、生命力を携えた優美な植物モチーフの造形に、初代社長・福原信三を始め意匠部の面々は心を奪われ、無限に広がる可能性と生命力を持ったデザインモチーフとして、デザインにオリジナル紋様を採用した。

「ドルックス」

　1932 年に発売され、現在までブランドが続くロングセラーシリーズ「ドルックス」は、唐草がデザインされたパッケージの代表格だ。当時、最高峰ブランドの化粧品容器にデザインされた唐草は、優雅かつ上品なたたずまいにより伝統的な唐草をモダンに洗練させた。また戦後

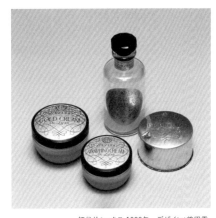

初代ドルックス 1932年　デザイン：前田貢

に復活したドルックスでは、戦前の優雅さと
上品さを継承しつつ、18世紀のロココ調の唐
草文様をベースに、より装飾的な全く新しい
唐草がデザインされた。

ドルックス バニシングクリーム 1951年　デザイン：山名文夫

進化を続ける唐草

　時間をさかのぼりながら前進する
資生堂の唐草。過去の様々な時代や
文化を吸収しながら新しい唐草と
してデザインされ、化粧品に生命
力を与え続けている。

　例えば、2004年の「唐草オード
パルファム」では、香水瓶の全面に
施されたビアズリー調の黒い唐草
が印象的だ。この唐草のモチーフ
は、古来よりエジプトやギリシャ
で図案化されてきた「忍冬（スイカ
ズラ）」。ボトルの各面にはそれぞ
れ動きの異なる唐草が描かれ、ボ
トルを覗くと手前と奥の唐草が絡
み合い、命を受けた唐草が次々と
表情を変えて空間に広がってい
くようだ。

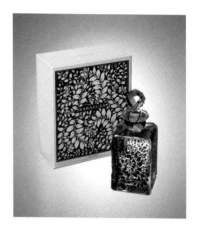

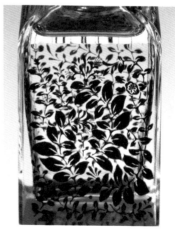

唐草オードパルファム 2004年
デザイン：信藤洋二

最近では、資生堂創業150周年を記念して発売された限定パッケージに、唐草が用いられている。大正時代にデザインされた包装紙の唐草をモチーフに新たに起こしたデザインを、3Dソフトで立体化し、様々なアングルで撮影することで「Heritage(過去)」、「Living Innovation(現在)」、「Future(未来)」をつなぐ、ダイナミックないのちの躍動感を表現したもの。この新しい唐草には、これまでにない唐草の表情を見ることができる。

　資生堂の唐草は商品とともに常に進化し、これからも新しい唐草が生まれ続けていく。次の資生堂唐草が楽しみである。

アルティミューン™
パワライジング コンセントレート III
150周年 アニバーサリーエディション
2022年
デザイン：駒井麻郎

包装紙 1927年
デザイン：沢 令花

唐草文様

　葉や茎、蔓植物が絡み合う幾何学的な唐草文様は、吉祥を意味する文様のひとつだ。四方八方に無限に伸びる蔓草の生命力が発展と結びつけられ、「長寿」「延命」「子孫繁栄」の象徴とされてきた。別名アラベスク模様ともいわれ、古代エジプトで生まれたのち、ヨーロッパやアジアに広がった。日本には、シルクロードをたどり大陸から伝来した。(M.T.)

デザインで魅力を伝える
サステナビリティへの挑戦

素材からデザインまで一貫して自然のイメージを貫いた雪肌精クリア
ウェルネス。「地球のめぐみから美しさをいただく」をブランドコンセ
プトにサステナビリティを強く意識したものづくりに挑戦している。

ブランドの軸をストーリーに表現することから始める

　和漢植物を配合したスキンケア「雪肌精」は、
親子三代にわたって愛用されているロングセ
ラーブランドだ。誕生35周年を機に、新シリー
ズ「雪肌精クリアウェルネス」の開発に向けて、
開発チームがまず行ったのは「雪肌精」ブランド
全体をストーリーとして表現することだった。

　雪肌精は、自然の恵みである和漢植物を成分と
し、ブランド名に入っている「雪」の元をたどれ
ば雨や水であり、水は地球の恵みであり、自然で
ある。私たちは自然から様々なものをいただき
ながら存在している。改めてこのストーリーを
認識したことで、以前から取り組んでいた"環
境に配慮したサステナブルなブランド"という方
向性の意味や意義が明確になり、一貫したイ
メージでリブランディングを進めていくこと
ができた。

雪肌精クリアウェルネスシリーズ
(写真はクリアウェルネス ナチュラル ドロップ)
発売元:株式会社コーセー
デザイン:コーセー商品デザイン部＋株式会社TSDO

サステナブルで自分の生活に溶け込むデザインを目指す

サステナビリティに共感する人、特に若い世代は、華美で装飾的なものよりも生活に溶け込むシンプルなものを求めていると考え、生活の身近に置いておきたいと思えるデザインを目指した。容器は、色と形のみでデザインされたミニマルなデザイン。雪肌精ブランドの最大の特長である瑠璃色は継承し、容器の表面に入れたロゴは、エンボス加工のみとした。

容器のロゴはエンボスのみ。

自然からいただく形と素材

容器の形はサステナブルで生活に溶け込むデザインの象徴といえる。一見普通の円柱形のように見えるボトルだが、真上から見ると化粧水や乳液、クリームなど、すべてのアイテムが微妙に異なる形状をしている。これは、実際の水滴の形をトレースし、自然のままの形を生かすという試み。棚に並べても無造作に置いても生活になじむデザインだ。

それぞれ微妙に異なる水滴をトレースした形。

　容器素材には、植物由来の再生可能樹脂であるバイオマスプラスチックを、箱には回収率95％で再利用率の高い段ボール素材を使用。段ボール素材は、通常、箱に使用する紙と比べて紙粉が出やすく、それが印刷面に付着すると、文字や絵柄が欠けてしまうピンホールが出やすい。この紙粉の発生を抑える技術の改良を重ね、オフセット印刷で、ピンホールを削減した品質を可能にした。

　インキには、植物由来の資源を原料の一部に用いたバイオマスインキを使用。日焼け止めの外装には、店頭で自立できる紙素材のみのスタンディングパウチを、独自の加工方法で包材メーカーと共同開発。紙の手触りや破り開けやすさを大切にしている。(S.Y.)

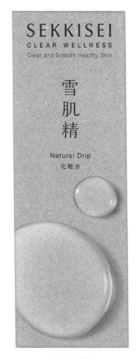

段ボール箱

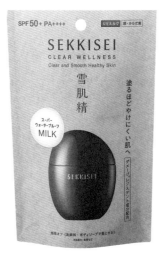

紙製パウチ

常に更新中。裏面にこめられた コミュニケーションの工夫

「表」に対して「裏」。脇役のように見えるパッケージの裏面は、表面のサポートだけでなく、実に豊かなコミュニケーションの場でもある。絶え間ないお客さまとの対話のような、裏面デザインのアップデートのはなし。

お客さまとのコミュニケーションの場

　パッケージの「裏面」。地味である。「表面」に比べると「あの商品の裏面」として印象に残ることは恐らく少ない。でももし手に取った食品パッケージの裏が真っ白だったら、どんなに表面がセンスのいいおいしそうなデザインでも、急に頼りない不安な気持ちにならないだろうか。原材料名、栄養成分表示、保存方法、製造元。例えば、これらの情報のどれかひとつがないだけで、少しドキッとするはずだ。これらは法律で記載が決まっている「法定表示」でもあるから、どんな食品パッケージにも基本的に記載されている。あるべきものがない不安。法定表示以外の表示、例えば問い合せ先、使い方のヒントや調理例なども、実は読む読まないにかかわらず、そこに情報があるぞ、と認識するだけで、少なからず商品への信頼感アップにつながっている。「必要ならいつでも見てね！」という謙虚で行き届いたたたずまいの安心感。もちろんその信頼・

「パルスイート®」　発売：味の素株式会社
「パッケージデザイン」は表面のことだけではない。裏面にも大事なデザインの技術とひみつが満載されている。(P.125参照)

安心を裏切らない進化を、「裏面」は常に、人知れず続けている。

　製品自体の改良だけでなく、裏面デザインの課題抽出のきっかけにもなる、消費者の声が届く窓口「お客様相談センター」。味の素株式会社の製品裏面デザインは、この十数年で大きく3回ほど改訂された。フリーダイヤル、URLの扱いなどが都度見直され、細かいところでは、呼びかけの言葉が「お問合せやご意見をお待ちしております。」から、現デザインで「お客様の声をお待ちしています。」になった。受け身でなく「ともに共有価値を創造したい」というメーカーの思いが反映されている。届いた声が、商品やアップデートされた裏面となって、お客さまに戻っていく。地味というなかれ。裏面コミュニケーションは、血の通った想いとともに進化を続けている。

[お客様相談センターマークの変遷]

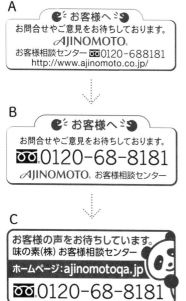

デザインAは、フリーダイヤルとメーカーサイトのURLをほぼ同比率で記載。次に改訂されたデザインBは、トップページに飛ぶだけだったURLの記載を無くし、直接オペレーターと話せるフリーダイヤルを大きくした。そして現在のデザインCにはなんとURLが復活。フリーダイヤルよりもネットで知りたいことを検索する人が増えた時勢をふまえ、URLも、Q&Aのページに飛べるようにした。チラリと覗くキャラクターが、気軽にアクセスしたくなる雰囲気づくりにひと役買っている。

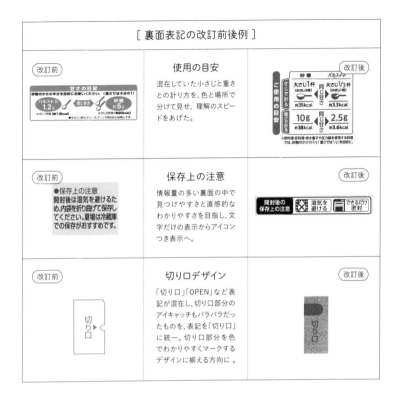

[裏面表記の改訂前後例]

改訂前	使用の目安	改訂後
	混在していた小さじと重さとの計り方を、色と場所で分けて見せ、理解のスピードをあげた。	

改訂前	保存上の注意	改訂後
	情報量の多い裏面の中で見つけやすさと直感的なわかりやすさを目指し、文字だけの表示からアイコンつき表示へ。	

改訂前	切り口デザイン	改訂後
	「切り口」「OPEN」など表記が混在し、切り口部分のアイキャッチもバラバラだったものを、表記を「切り口」に統一。切り口部分を色でわかりやすくマークするデザインに揃える方向に。	

気付かれなくて、大丈夫。

　必要な情報を迷うことなく、直感的に理解できる工夫。上のデザイン改定も、そんな進化の一例。少しの違いが大きな違い。気付かないうちに、なんだか快適。でも気付かれなくて大丈夫。ストレスなく、スムーズに情報が届いているならば、それが一番！

　これから親切で偉ぶらない、でも仕事ができる人を「裏面デザインのような人」と呼んでしまうかも?!（S.M.）

［ パルスイート®の裏面 ］

パッケージデザインの裏面は、法律で定められている法定表記とメーカーから消費者への
メッセージやコミュニケーションのための情報が記載されている。必要な情報をスムーズ
に届けるために、ボリュームのある情報を優先順位づけし、どこにどんなサイズ・デザイン
で配置すると見やすいのか日々検証し続けている。よく考えられたさりげなくやさしい
工夫が、今日もどこかでアップデートされているかもしれない。

裏面

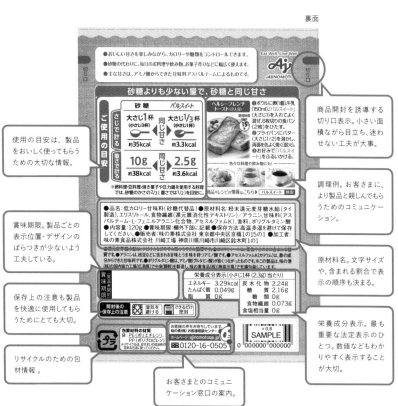

使用の目安は、製品をおいしく使ってもらうための大切な情報。

賞味期限。製品ごとの表示位置・デザインのばらつきが少ないよう工夫している。

保存上の注意も製品を快適に使用してもらうためにとても大切。

リサイクルのための包材情報。

商品開封を誘導する切り口表示。小さい面積ながら目立ち、迷わせない工夫が大事。

調理例。お客さまに、より製品と親しんでもらうためのコミュニケーション。

原材料名。文字サイズや、含まれる割合で表示の順序も決まる。

栄養成分表示。最も重要な法定表示のひとつ。数値などもわかりやすく表示することが大切。

お客さまとのコミュニケーション窓口の案内。

125

エコな水という新ジャンル
「い・ろ・は・す」のデザイン

「い・ろ・は・す」の登場はペットボトル市場を大きく変えた。軽量化ボトル＝つぶれやすいというネガティブな印象を「環境にいいエコな水」というポジティブに変え、新しいジャンルをつくったのだ。

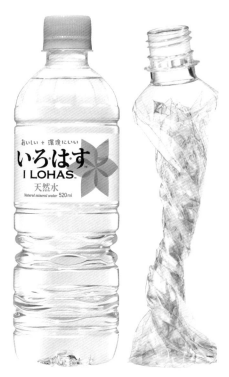

い・ろ・は・す 天然水 ラベルレス　　発売：コカ・コーラ カスタマー マーケティング株式会社

徹底した選択が最大の効果を生む

　食料の輸送に伴う二酸化炭素の排出量軽減に着目したフードマイレージの発想で、製造している6つの採水地から、なるべく近くの消費地へ届ける天然水にするということは商品開発時から決まっていた。ボトルは従来型より4割軽い12グラム。圧倒的な軽さで、空の状態では絞れるタイプの薄いものとなった。ラベルも薄く、かつ面積も少なくした胴巻きタイプで、全体を覆うシュリンクタイプと比較して、飲み終わった後に剥がしやすいラベルを心がけた。

　ブランド名「い・ろ・は・す」は、物事の基本を示す「いろは」と、健康的で持続可能な生活様式を意味する「ロハス」を組み合わせた言葉。子どもにも高齢者にもわかりやすい、ひらがなを採用。キャップや、ラベルに描かれたイラストのメインカラーも、エコをイメージする緑色に決まった。

「クシャ」っと絞れる体験が広まる

　PETボトルが軽量というだけではなく、ボトルを「クシャ」っと絞るようにつぶす体験ができる。そこで、軽量化のよさを「楽しみながら絞れる」と強調して打ち出したところ、「自分も絞ってみたい」という人たちが現れて、「クシャ」の体験を広めてくれた。

　日本人は自然環境に負担をかけない、あるいは、それに対して何かアプローチしたいと思っていても、実際に行動を起こしている人は比較的少ない。そんな中、飲み終わった軽量ペットボトルを絞ってリサイクルすることは、誰もが気軽にエコ活動に参加できるというコミュニケーション・ツールとなる。また世の中では「エコバック」や、「エコ」や「環境」をうたったロック・フェスが登場するなど、若い世代を中心に意識が徐々に変わり始め、そうした状況も「い・ろ・は・す」の味方になった。

ラベルレスのボトルデザインの追求

　「い・ろ・は・す」開発チームは、水市場の拡大とEコマース市場の拡大から、店頭販売用のデザインとは異なる通販ならではのペットボトルデザインの機会を探っていた。そして開発されたのが、環境問題への意識の高まりを考慮したラベルレスで、デザイン性の高いオリジナルのペットボトルだ。水のおいしさが感覚的に伝わるように、ボトルの形状はひねりを利かせたスパイラル構造。リブと呼ばれるペットボトル特有の縦や横に入る、強度を保つためのくぼみは排除した。

　コカコーラではすでに以前から強度を保つためのペットボトルのデザインの研究を重ねていた。ひねりを効かせた6面体のボトルなど、強度を保つ新形態で特許を取得しており、さらに研究をすすめ5面体のボトルを完成させた。また、ブランドロゴは、ボトルと一体感があり認知性の高いエンボスで表現し※、同時にボトルの底にもスタイリッシュにロゴマークを配置した。

※現在は空押し（デボス）で表現。

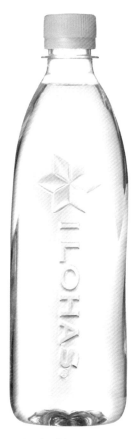

い・ろ・は・す 天然水 ラベルレス
発売：コカ・コーラ カスタマー マーケティング株式会社

さらにこのデザインイメージに着想を得た新たなデザインのボトルを、通販限定ではなく店頭販売にも展開。

この新しいボトルデザインでは、「おいしい」と「環境にいい」というこれまでのコンセプトはそのままに、これまで消費者に「い・ろ・は・す」のイメージとして浸透していた「しぼれるボトル」の改良に加え、通販限定のラベルレスボトルで特に強調された水の清らかさや、天然水の透明感を、さらに強く感じるようにデザインされた。店頭販売の場合、各種表示の書かれたラベルを外すことはできないが、ラベルをボトル下部に配置し、上部に空押し（デボス）表現によるブランドロゴを配置してすっきりとまとめた。

絞らなくても簡単にたためるよう設計を進化させた他にも、ラベルレスのエンボス表現やスタイリッシュさ、スパイラル構造を踏襲することによって飲みやすさも加わり、「い・ろ・は・す」の独自性をより多くの人に強く印象づけるものとなっている。（S.Y.）

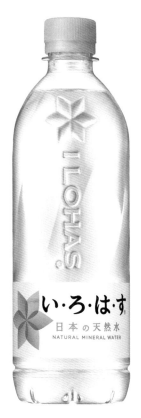

い・ろ・は・す 天然水
発売：コカ・コーラ カスタマー マーケティング株式会社

こんなところにもおじさん!?
パッケージにおじさんがキャスティングされるわけ

キャラクターといえば、愛らしい子どもや動物をモチーフにすることが多いが、こと食品パッケージの界隈では「おじさん」も多くキャスティングされている。その理由はなんだろう? おじさんが持つ、社会の荒波に揉まれ酸いも甘いも噛み分けてきたイメージに、信頼感や安心感が投影されている!?

キャスティング例 ① **信頼できる人・頼りになる人に重ねる**

長い社会生活による経験に裏打ちされた人間の、器の大きさを商品コンセプトに重ねてのキャスティング。

「働く人の相棒」である缶コーヒーに描かれているのは、優しさと厳しさを持つ頼れる「理想のボス像」。

BOSS
(サントリー食品インターナショナル株式会社)

気分不快、口臭、二日酔い等に効く、働く男性に愛用される口中清涼剤に描かれているのは、1905年から世界中に健康を運ぶ「薬の外交官」。

仁丹瓶入【医薬部外品】
(森下仁丹株式会社)

理想の上司「塩こん部長」の座右の銘
は、「塩こんぶのように他人のよさを引
き出す人間であれ」。ダジャレだけで
はなく商品特徴を伝えている。

塩こんぶ（株式会社くらこん）

キャスティング例② ## コックさんが伝えるこだわり

コックさんが伝えるのは、大量生産される食品の「レシピへのこだわり」や丁
寧な「手づくり感」だ。

味覇（ウェイパァー）を発明した創業者の姿
がそのまま描かれたもの。まさにつくり手の
顔が見えるこだわりのレシピ。

味覇（株式会社廣記商行）

パン屋さんの焼き立ての
おいしいパンが連想でき
るキャラクター。小さな町
のパン屋さんのような親し
みやすさを表している。

チョコあ〜んぱん
（株式会社ブルボン）

ひと皿に100時間以上かけるこだわりの製法を、
ひたむきに調理するベテランコック姿で表現。

100時間かけたビーフカレー
（エム・シーシー食品株式会社）

(Y.I.)

キャスティング例 ③　味を追求し続ける姿

ひとつの道を追求するイメージを伝えるためにキャスティング。メーカーの商品
へのこだわりの姿勢が伝わる。

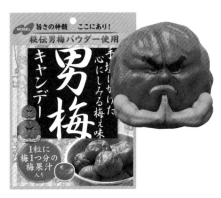

「男梅蔵」が、修験者になぞらえた厳しい修行で己を磨く姿
を通して、味を極めようとするメーカーの姿勢を伝えている。

男梅キャンデー（ノーベル製菓株式会社）

ウイスキーブレンドの名人、W.P.
ローリーがモデル。「ひげのおじ
さん」は日本におけるウイスキーの
世界観を体現するほどに浸透した。

ブラックニッカ　クリア
（ニッカウヰスキー株式会社）

ただひたすらラーメンを愛し、日々屋台をひいている
設定。昔ながらの味を守り続ける飾らない姿。

明星チャルメラ（明星食品株式会社）

おじさんならではの親しみやすさ

肩肘張らない生き方を表現したおじさんも様々な商品にキャスティングされている。多くの人に癒しを与え親しまれるのがポイント。

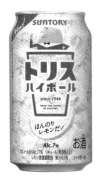

高度成長期当時、サラリーマンの心情を代弁し1日の疲れを癒すために誕生したアンクルトリス。座右の銘は「フツー」。

トリスハイボール
（サントリー株式会社）

©meiji ad

カール坊やが主役のCMに動物達とともにエキストラとして出演していたが、ゆとりや癒しを求める時代の風潮からほのぼのとしたカールおじさんのキャラクターが人気となり、後に主役に抜擢された。職業は農家。

カール（株式会社 明治）

一見無機質な缶製品でもたくさんの方に親しまれるように、身近なパン屋の店主をモチーフにしている。

プリングルズ
（日本ケロッグ合同会社）

パッケージのおじさんの特徴

　店頭に並ぶパッケージの多くは消費者に0.3秒で商品情報を伝えるという考えでデザインされる。0.3秒でメッセージを伝える使命を帯びた「おじさん」は、よりおじさんらしくデフォルメされている。その象徴として「ヒゲ率」と「帽子率」が高いことがパッケージ界隈のおじさんの特徴といえる。

（Y.I.）

商品に人格を持たせるキャラクター

日本のパッケージは
かわいいだらけ

店頭を見ていると、およそ「かわいい」と無縁な商品に「かわいい」キャラクターが描かれているものを多く見かける。「子ども用商品」を示す情報を伝えたり、「若年層女性」の所有欲を喚起する目的以外で「かわいい」キャラクターが使われるのは、日本のパッケージの特徴のひとつだ。

古来より、「万物に魂が宿る八百万の神」や「長くある物や自然に神様が宿る付喪神」という文化があり、現代では世界に「マンガ」や「KAWAII」を発信している日本で、「かわいい」キャラクターがデザインされたパッケージにモノを越えたメッセージを感じ親しみを抱き、これを受け入れられることは自然なことだといえる。

ゴミ袋にもかわいいキャラクター。
ゴミ捨てにも前向きになれる。
ダストパック
(日泉ポリテック株式会社)

マンガ文化が育んだ「かわいい」を理解する日本人の共通感覚

1998年発売のなっちゃんは、古びることなく現在も「かわいい」存在として愛されて続けている。要素をそぎ落としたシンプルなデザイン表現は、日本のマンガ文化で育った人が共通して理解できる「無垢で素直な笑顔」のアイコンとしての普遍性を持っている。

なっちゃん(初代缶 1998年)（サントリー食品インターナショナル株式会社)

「かわいい」人格を持たせることで愛される商品に

パッケージデザインは、ブランドや商品情報を伝えることが目的のひとつだが、キャラクターを入れることで他の商品と差別化され、パッケージを覚えてもらいやすくする効果がある。それが「かわいい」キャラクターであれば、親しみや愛着、ひいては所有欲につながるため、多くのパッケージに「かわいい」キャラクターが登場するのだ。

大きな大きな焼きおにぎり
（株式会社ニッスイ）

どうぶつのりのパッケージデザインは、
他に大人向けコスメにも展開。
どうぶつのり（不易糊工業株式会社）

岩下の新生姜®
（岩下食品株式会社）　イワシカ®

うま味調味料
「味の素®」アジパンダ®瓶
（味の素株式会社）

こんなところでも「かわいい」が活躍

【劇落ちくん】®
（レック株式会社）

スウスウ抗菌ストロングWバスマット
（山崎産業株式会社）

大変な作業を助ける商品でも、マッチョで頼れるキャラクターという発想にならないのが日本のパッケージの面白さだ。かわいいとは無縁とも思える商品のパッケージに登場する「かわいい」キャラクターは、「この商品は便利な道具」というメッセージ以上に、小さくかわいいキャラクターを宿した商品が頑張ってくれて、作業が楽しくなる情緒面に訴求している。例えば、清掃関係の商品にはかわいいキャラクターが多く使われている。グリム童話の「小人の靴屋」のように、陰ながら手助けしてくれるイメージも喚起される。

(Y.I.)

パッケージの色に込められた意味

色で記憶に残る

コカ・コーラを思い出すときに赤いロゴが浮かぶように、頭の中で商品を思い出すとき最初に思い浮かぶのが「色」という人は多いだろう。

パッケージにはロゴやコピー文、写真など、商品情報を伝える様々な要素が表示されているが、それらの中で特に視覚的に強い情報を単純化して記憶することが一般的であるため、パッケージを構成する要素の中で色の情報は記憶に残りやすい。

「商品カテゴリーを代表する色」、「中身を表現する色」、「心理的に納得感のある色」を考慮して使うことで記憶に残る強いパッケージとなる。

商品カテゴリーを代表する色

売り場に多く並ぶ色で、買い物に来た人は何の売り場かを判断する。例えば牛乳売り場は牛乳の液色である白を中心に、清潔感のある青や自然の緑が中心となっている。また、ミネラルウォーターの売り場は、ボトルのラベルやキャップに青系の色を用いたものが圧倒的に多い。

どんなブランドを連想しますか？

パッとグレープジュースを選べますか？

中身を表現する色

　例えば一般的に「紫色＝ぶどう」という認識があるため、グレープジュースには店頭でパッと中身の情報を伝える紫色が使用される。また、わさび味やわさび風味の商品には、それがスナック菓子でも珍味でも、パッケージには象徴的にわさびの緑色が用いられることが多い。仮に商品自体が緑色ではなくても、わさびを連想させる緑色が商品の味をわかりやすく象徴するからである。

心理的に納得感のある色

　「高級品には高級感のある色」というように、"しっくりくる色"で商品イメージを正しく伝えるものである。とんこつのインスタントラーメンが淡いパステルカラーのカップで販売されていたら違和感を感じるように、心理的・文化的・習慣的に納得できない色は商品への理解を得られにくいため、商品情報を伝える手段としてのパッケージには向かない。同じカテゴリーの商品でも、海外で販売されているものと日本で販売されているもののパッケージのイメージが異なることがあるのはそのためだ。

　多くの商品があふれている現代において、カテゴリーに合わせた色にして埋もれてしまうのか、あえて異なる色を使って記憶に残るチャレンジをするのか、色の力で商品を覚えてもらうことはパッケージとって非常に重要で難しい問題だ。

おいしい雪印メグミルク牛乳
（雪印メグミルク株式会社）

同じ形のパッケージで白と青と緑のカテゴリー色の商品が多く差別化が難しい牛乳売り場に、異なる色を使ってブランドを確立した。

赤

多くのパッケージに使用されている赤は、人の唇や血肉の色で本能的に目を引きつける色だ。また、元気さやポジティブといったイメージを喚起し、前に出て見える突進色のため商品をアピールするうえで重要な要素を兼ね備えたオールマイティーな色といえる。食欲をそそる色である暖色系のなかでもインパクトがあるため、食品パッケージに最適だ。

①赤缶カレー粉（エスビー食品株式会社）②ガーナミルク（株式会社ロッテ）③「味の素®」アジパンダ®瓶（味の素株式会社）

青

青も多くのパッケージに使用されているが、メッセージを帯びて選択されている場合が多い。医薬品に使われている青は症状を沈静したり、不快感を爽快にするイメージを与える。また、化粧品では水を連想する色として「潤い」「清浄」のイメージに使われる。美白化粧品にも使用される色だが、これはロングセラーの「雪肌精」の青がカテゴリーの印象をつくったためだと考えられる。

④花王石鹸ホワイト（花王株式会社）⑤イブクイック頭痛薬（第②類医薬品）（エスエス製薬株式会社）⑥薬用 雪肌精（株式会社コーセー）

黄

黄色は視認性の高さが必要な安全標識などに使用される安全色としてJIS（日本産業規格）に定められた色である。街中ではマツモトキヨシ、ロフトなどの店舗看板が黒との組み合わせで、高い視認性とインパクトを生んでいる。パッケージでは、注意を引く色として、また、中身の色やイメージを反映し、バター、ビタミンC製品などのカテゴリーカラーとして定着している。

⑦カロリーメイト（大塚製薬株式会社）⑧雪印北海道バター（雪印メグミルク株式会社）⑨ビタミンC「タケダ」（アリナミン製薬株式会社）

緑

缶ビールの緑は「糖質オフ」など通常の商品と比較して健康に配慮した商品を表す色として定着した。ビールの液色と麦のイメージからくる金色が主流の売り場で、健康を気遣う人は緑色を目印に商品を選択している。自然の色である緑は目に優しく注目を集めにくいためパッケージには向かない色といわれていたが、健康や環境への意識の高まりにより、商品に自然なイメージを持たせる時に欠かせない色となった。

⑩淡麗グリーンラベル（キリンビール株式会社）⑪Naturalミセスロイド クローゼット・洋服ダンス用（白元アース株式会社）⑫アサヒ スタイルフリー〈生〉（アサヒビール株式会社）⑬ネスレ ミロ オリジナル（ネスレ日本株式会社）

白

白は「清潔」「軽さ」「崇高」「無垢」「スタイリッシュ」など日本人が好きなイメージを体現するのに最適な色でジャンルを問わず多くのパッケージに使用されている。日本ではけがれを清める色として神事や冠婚葬祭などで使われることから、格式高い色というイメージがありプレミアム感の演出にも優れた色だ。

⑭HAKUメラノフォーカスEV（資生堂）⑮ヱビス プレミアムホワイト（サッポロビール株式会社）⑯豆菓子（豆箱）（まめや金澤萬久）

黒

黒は高級感・男性向け・機械系などのイメージを与える色だ。また合わせる色や人の肌色を引き立てる効果があることから、中身の色が重要なポイントを占める化粧品に多く使われている。あらゆる色を混ぜ合わせると生まれる色であり、無や闇の色でもある黒のミステリアスな魅力を使うことで商品の魅力を高めることができる。

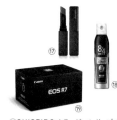

⑰SHISEIDO カラージェル リップバーム（SHISEIDO）⑱8x4 メン デオドラントスプレー 無香料（花王株式会社）⑲EOS R7（キヤノン株式会社）

（Y.I.）

普段なにげなく使っているパッケージにも、そのひとつひとつに誰かの考えたひみつがあることがお分かりいただけたでしょうか。パッケージデザインのひみつを知ってしまったあなたの暮らしは、もう以前のものとは違うかもしれません。くらしの中にあるパッケージのひとつひとつをじっくり見てみてください。そこにはあなただけが気付いた新たなひみつが隠れているかもしれません。

<div align="right">

公益社団法人日本パッケージデザイン協会

理事　山﨑茂

</div>

執筆者：U.G. ＝ 石田清志 アートディレクター、坪田理美 デザイナー（株式会社アンダーライン グラフィック）

Y.I. ＝ 石原由紀子 パッケージデザイナー（トーイン株式会社）

K.O. ＝ 大上一重 デザイナー（OUE DESIGN）

H.O. ＝ 小川裕子 パッケージデザイナー（有限会社小川裕子デザイン）

S.M. ＝ 松田澄子 アートディレクター（タイガー＆デザイン）

M.M. ＝ 三原美奈子 パッケージデザイナー（三原美奈子デザイン）

S.Y. ＝ 山﨑茂 クリエイティブディレクター（株式会社コーセー）

M.T. ＝ 寺本美奈子 キュレーター

J.T. ＝ 津田淳子 編集者（グラフィック社）

デザイン： 石田清志 アートディレクター、坪田理美 デザイナー（株式会社アンダーライン グラフィック）

写　真　： 弘田 充

編　集　： 寺本美奈子、津田淳子（グラフィック社）

パッケージデザインのひみつ

2023 年 5 月 25 日 初版第 1 刷発行
2023 年 8 月 25 日 初版第 3 刷発行

監　　修 ： 公益社団法人 日本パッケージデザイン協会

発 行 者 ： 西川正伸

発 行 所 ： 株式会社グラフィック社
　　　　　　 〒 102-0073
　　　　　　 東京都千代田区九段北 1-14-17
　　　　　　 tel.03-3263-4318（代表）　03-3263-4579（編集）
　　　　　　 fax.03-3263-5297
　　　　　　 郵便振替　00130-6-114345
　　　　　　 http://www.graphicsha.co.jp/

印刷・製本 ： 図書印刷株式会社

ISBN978-4-7661-3609-8　C3070
Printed in Japan